THE LONG TOMORROW
ANDREAS HOFER

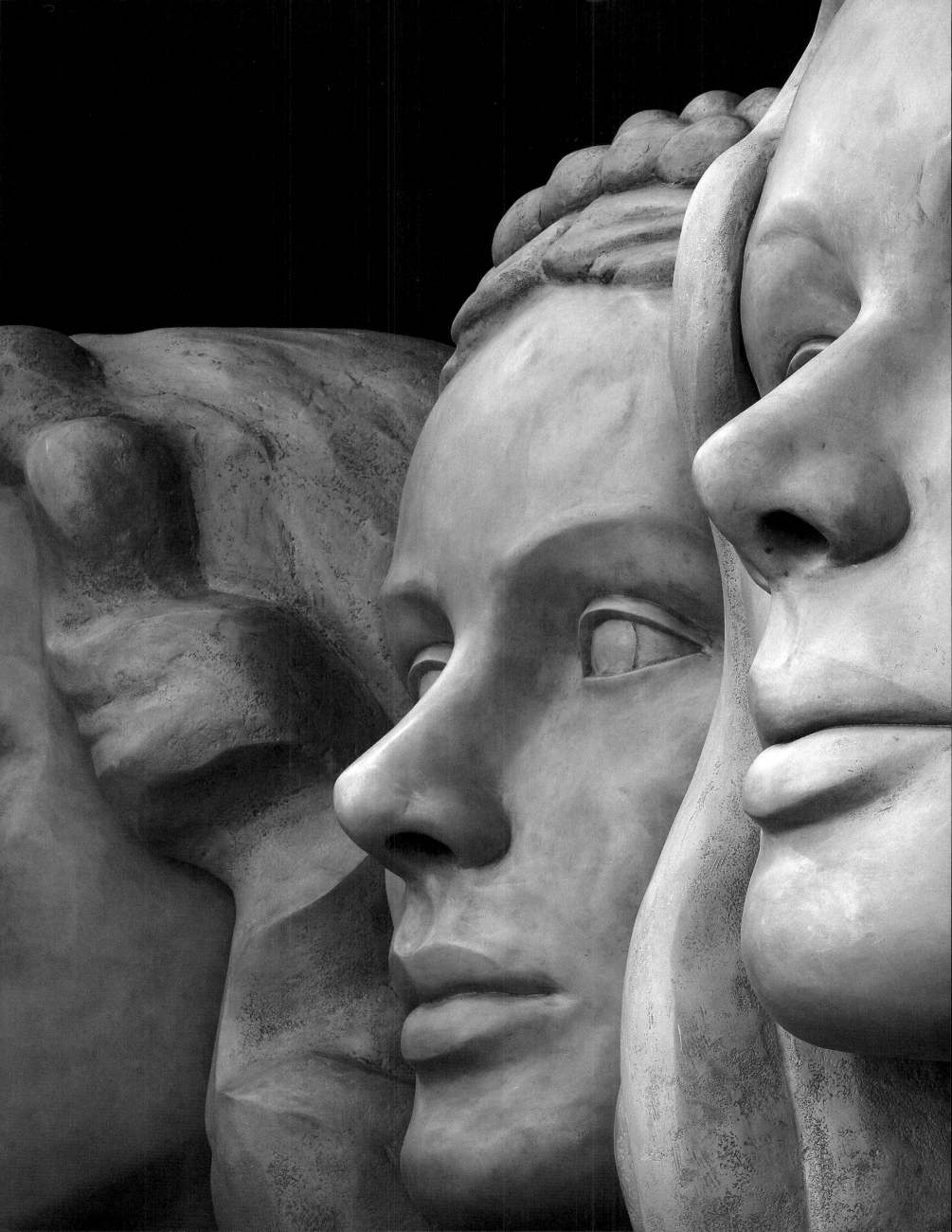

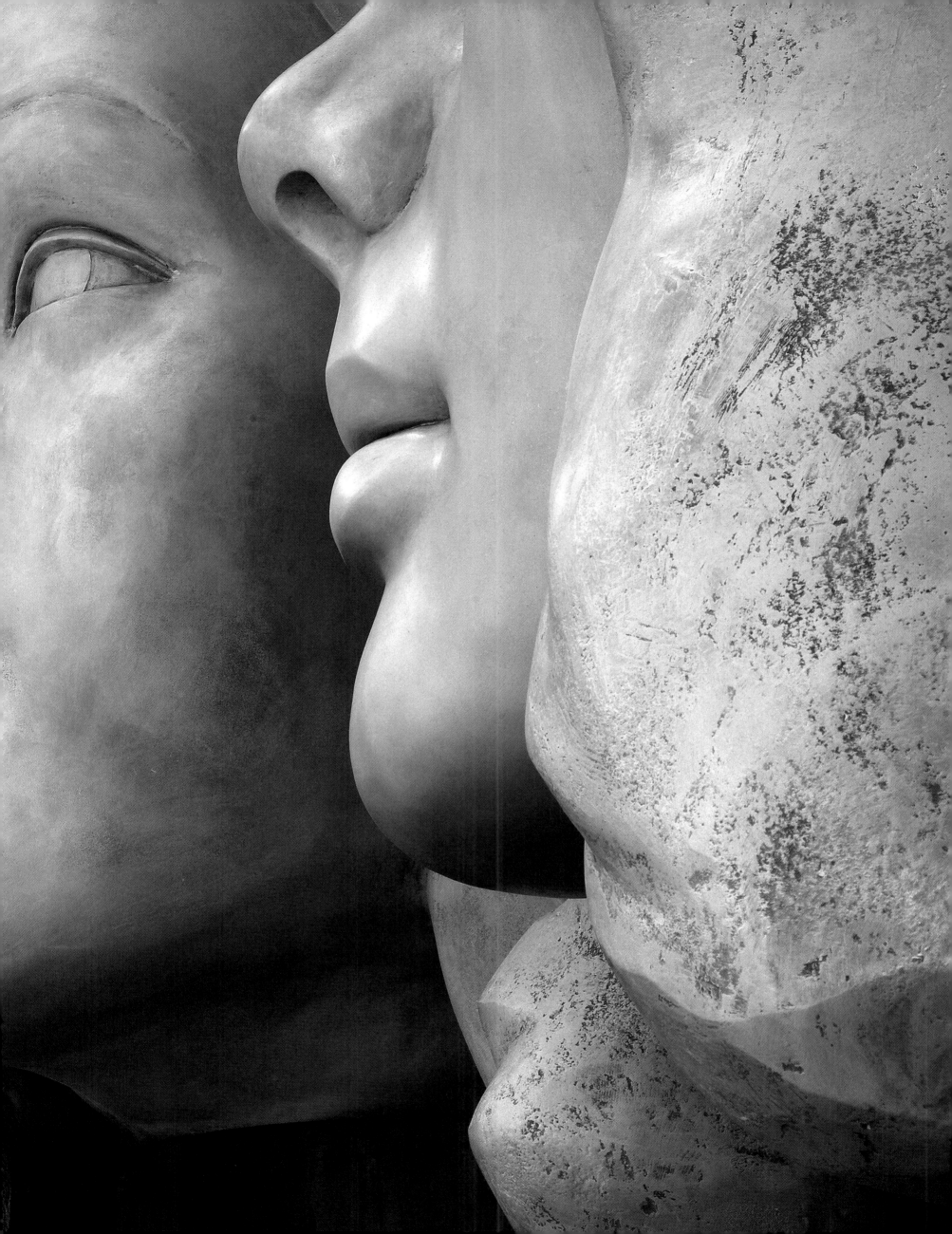

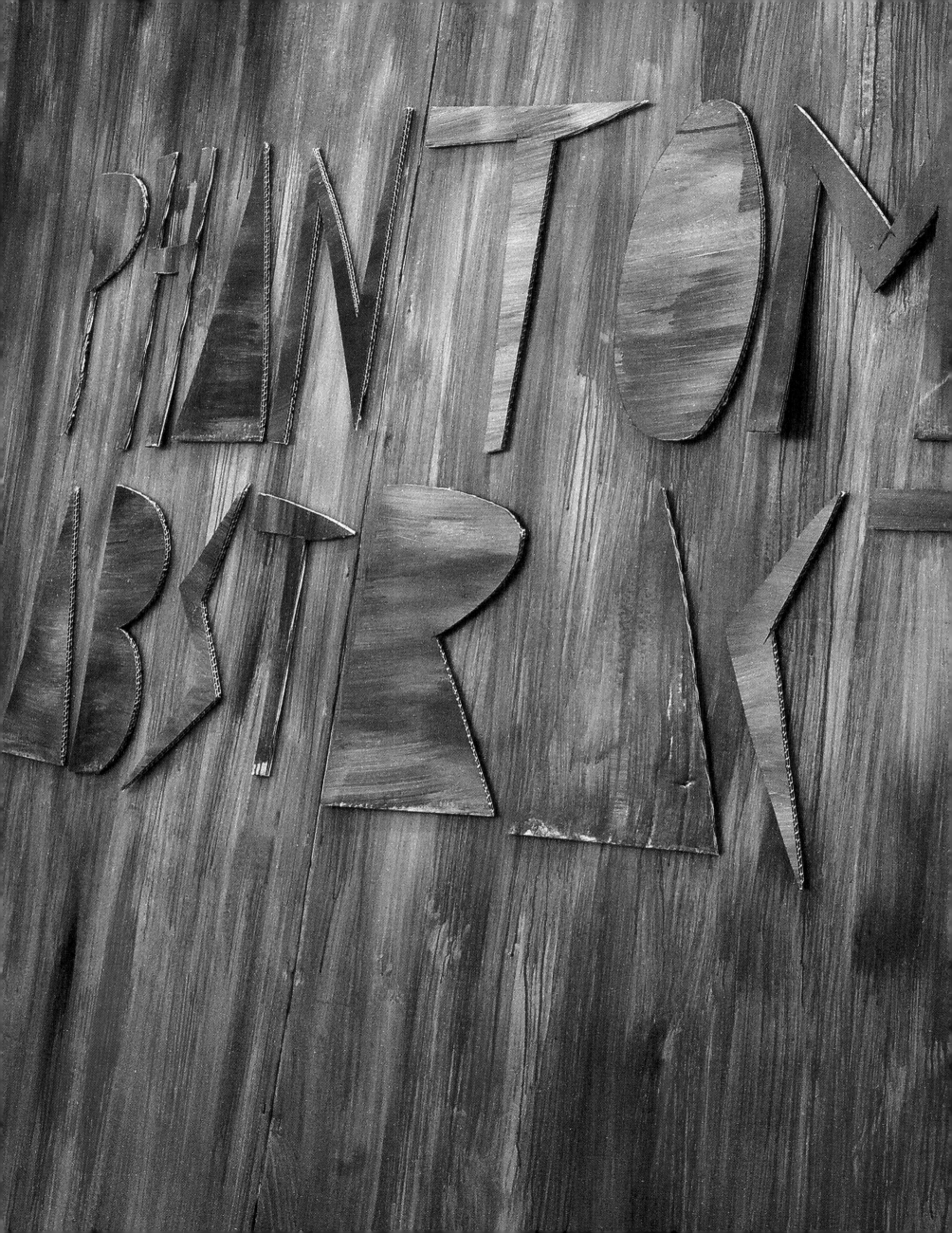

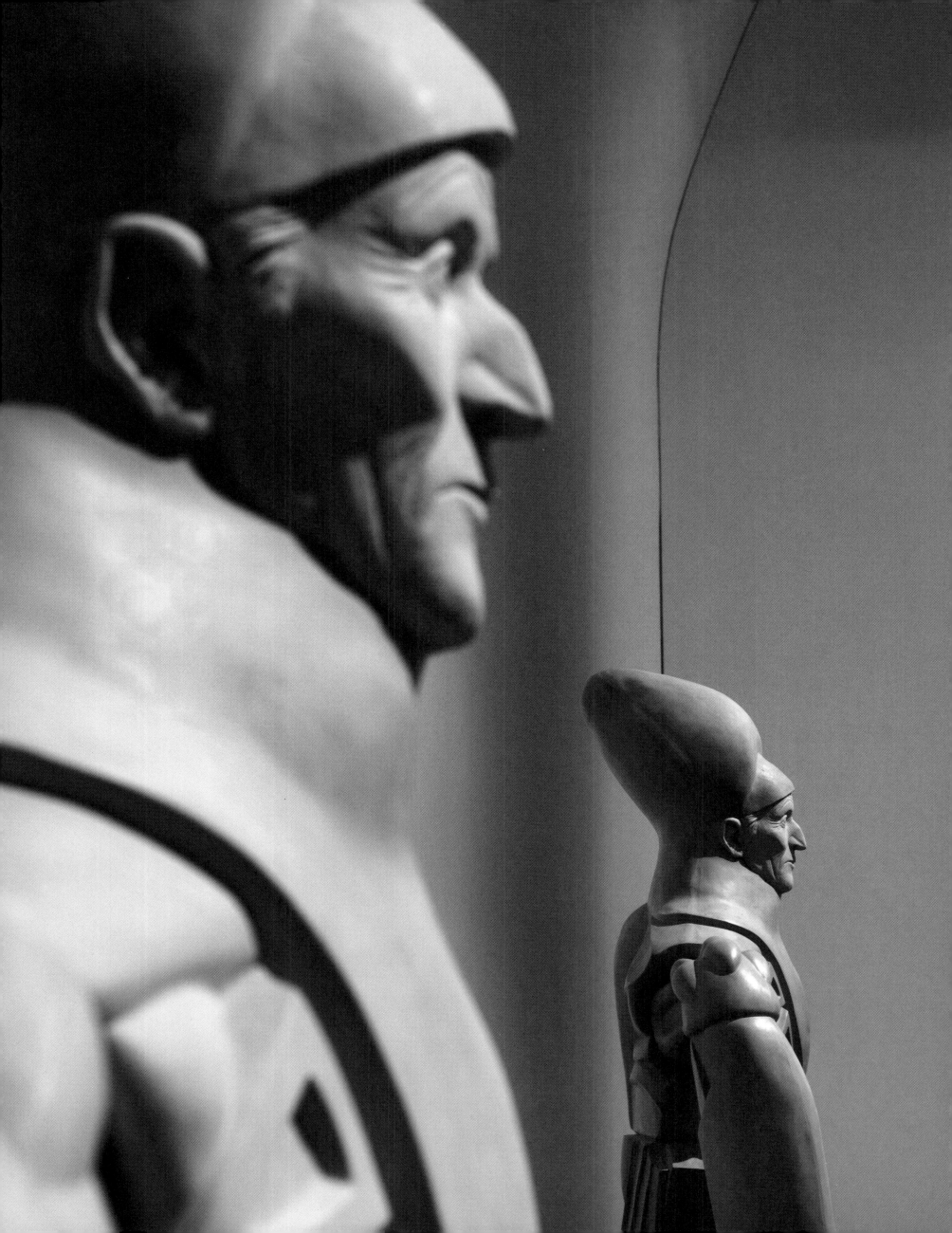

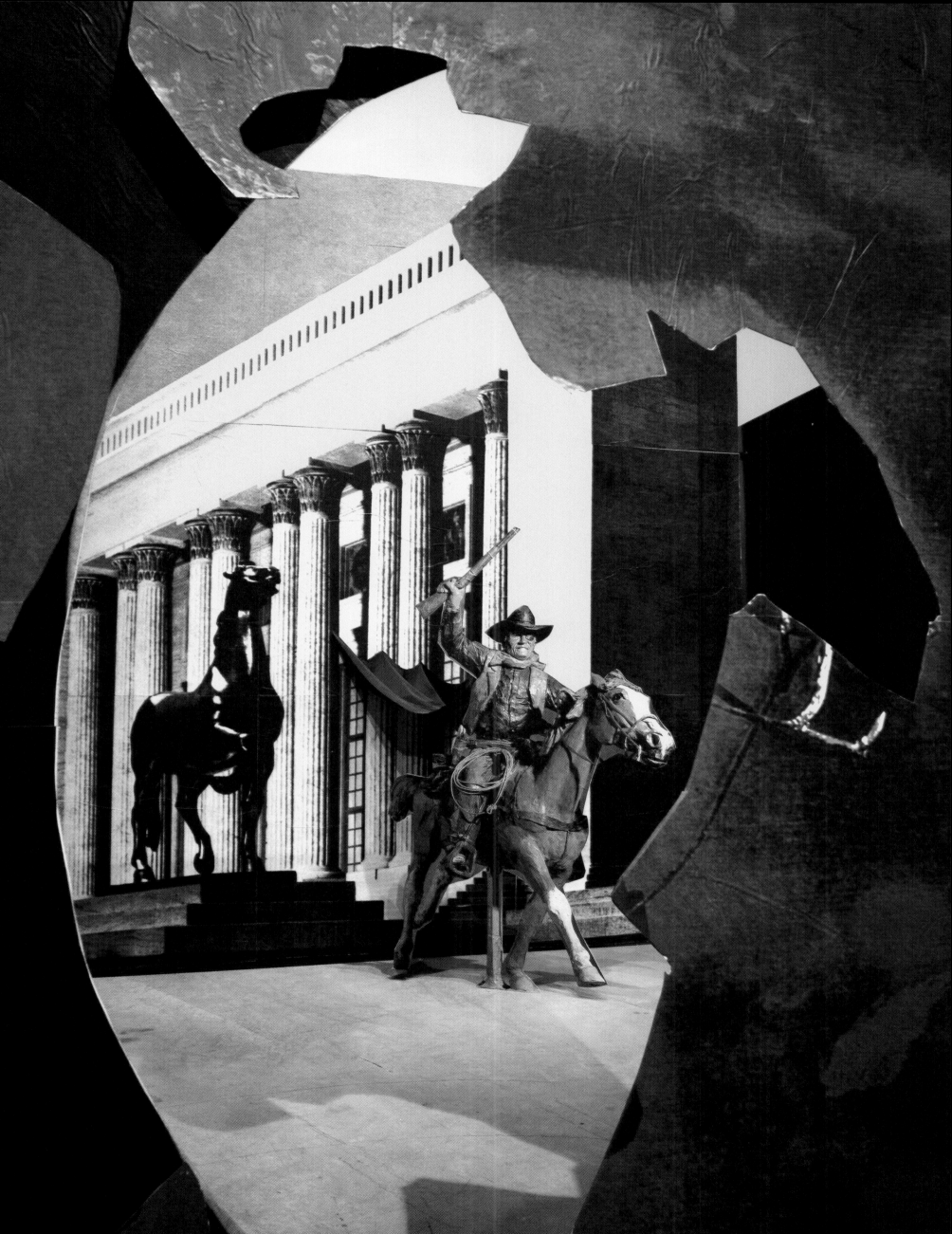

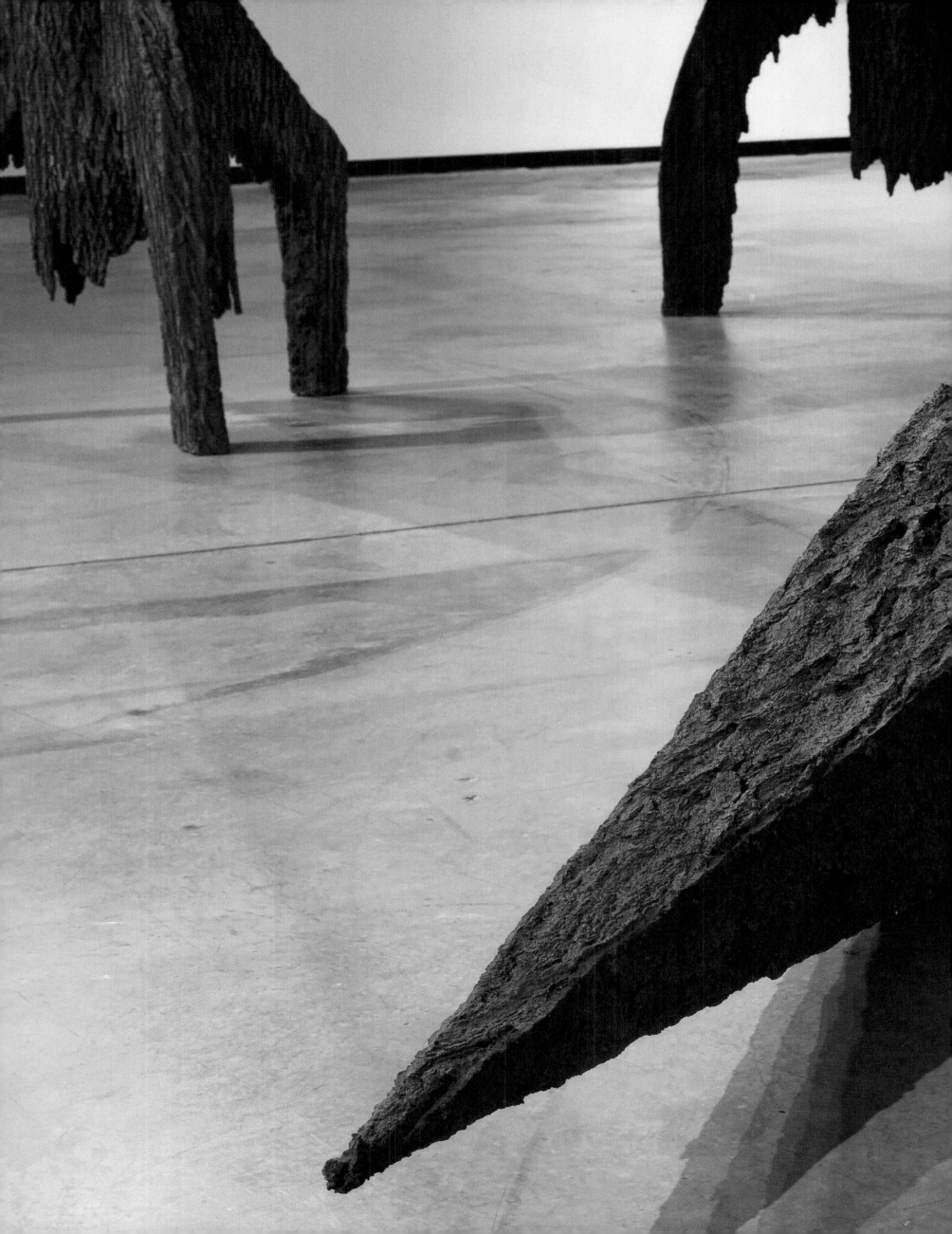

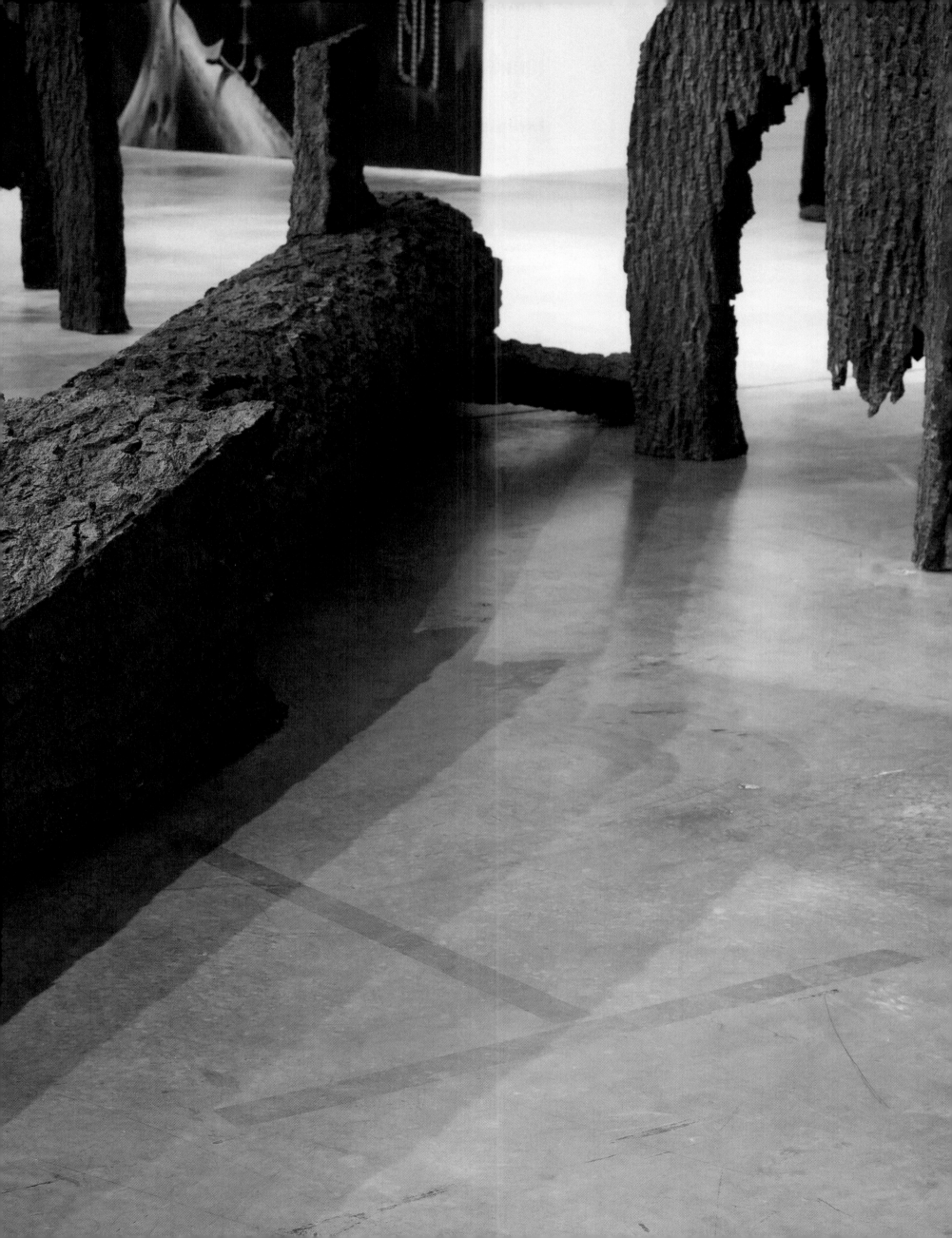

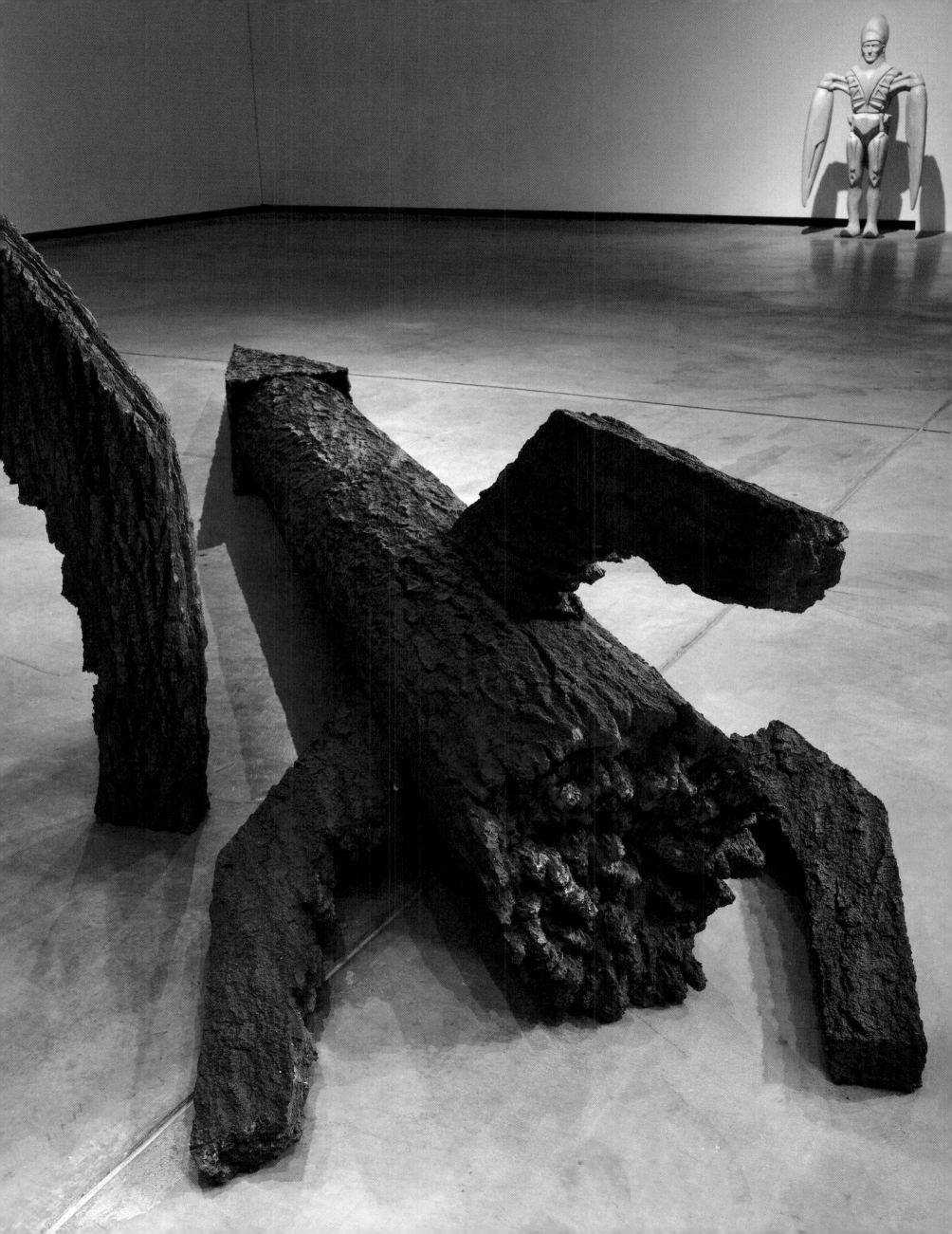

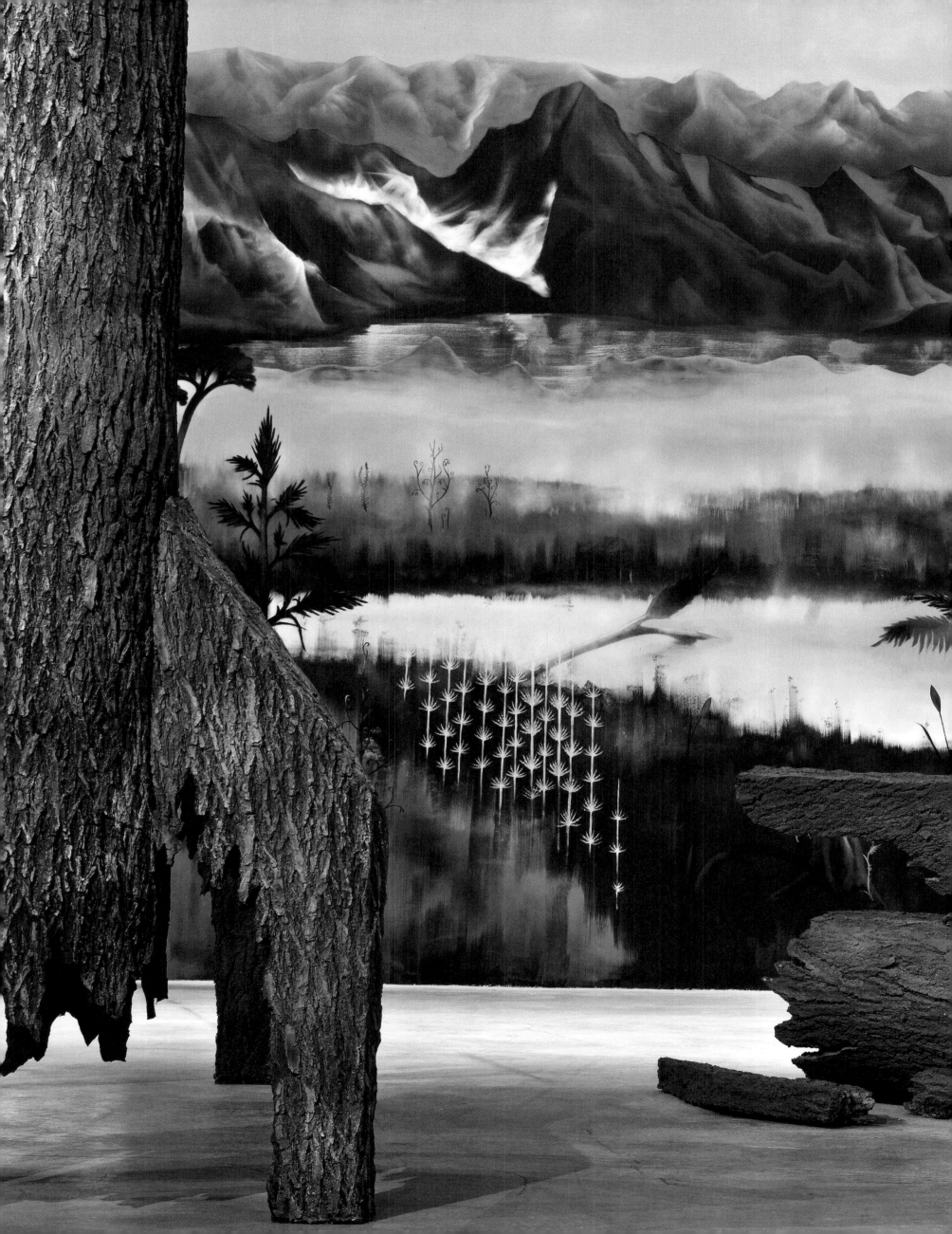

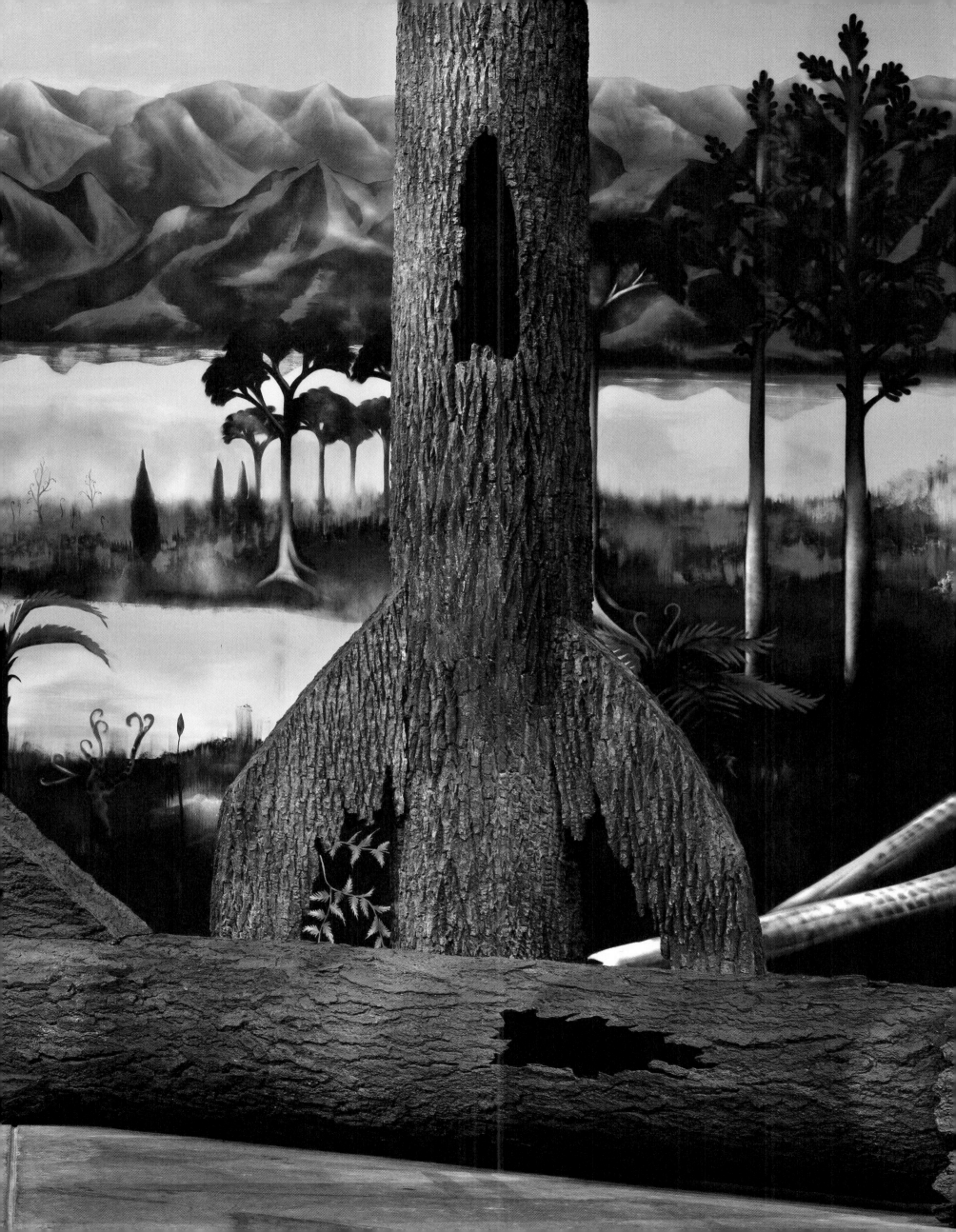

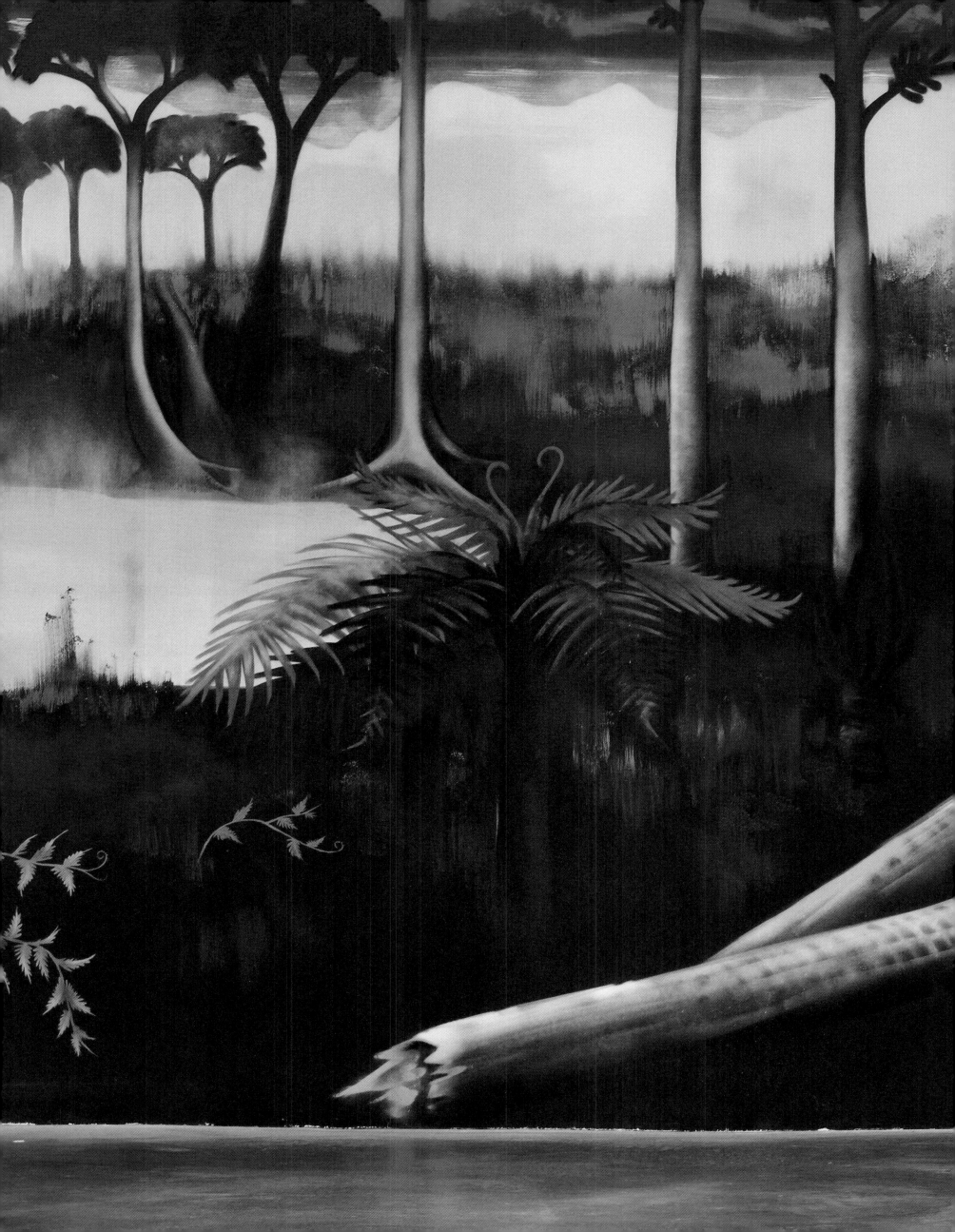

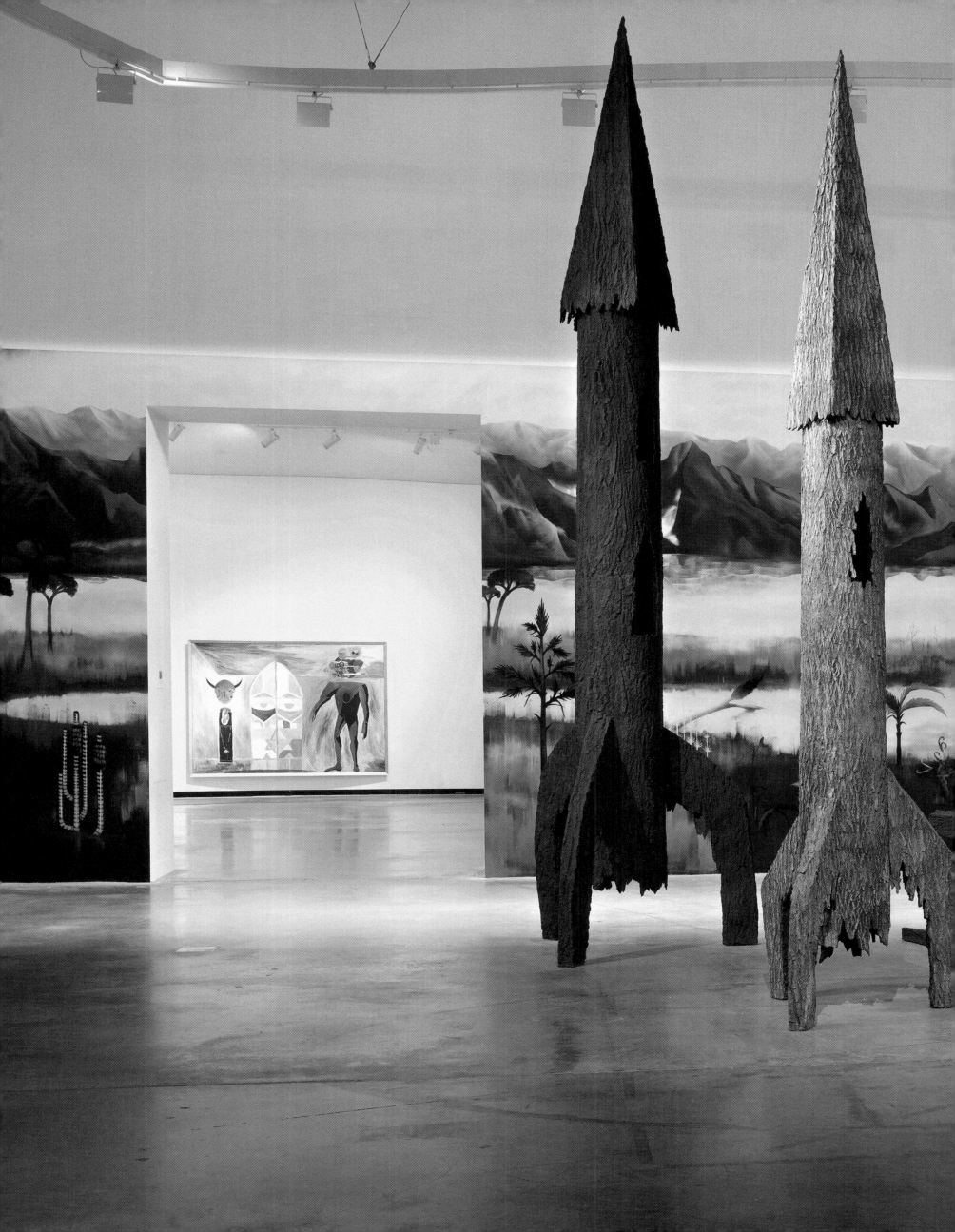

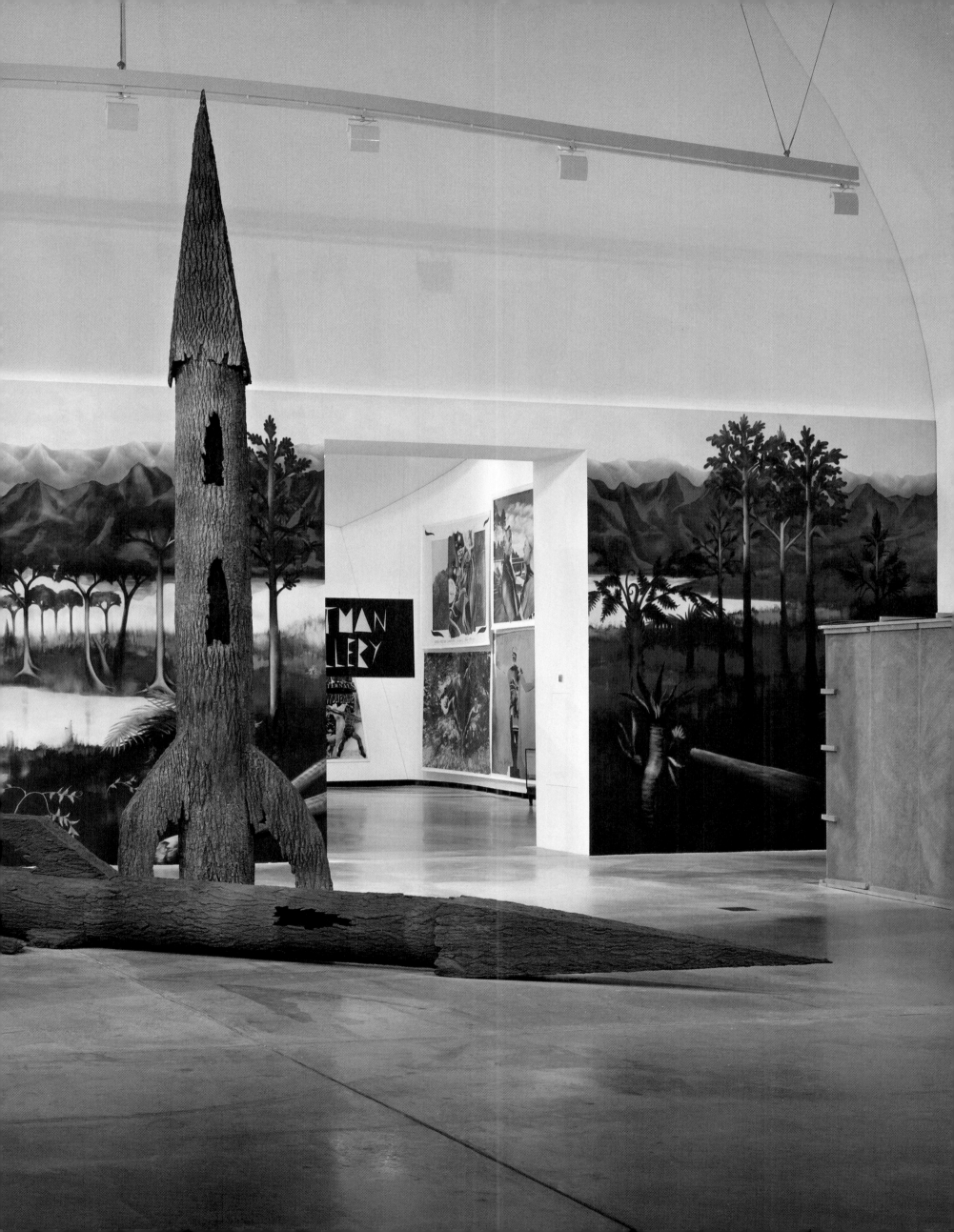

DARK DESIRES by [illegible] 1980

ETERNALS
WOLVERINE

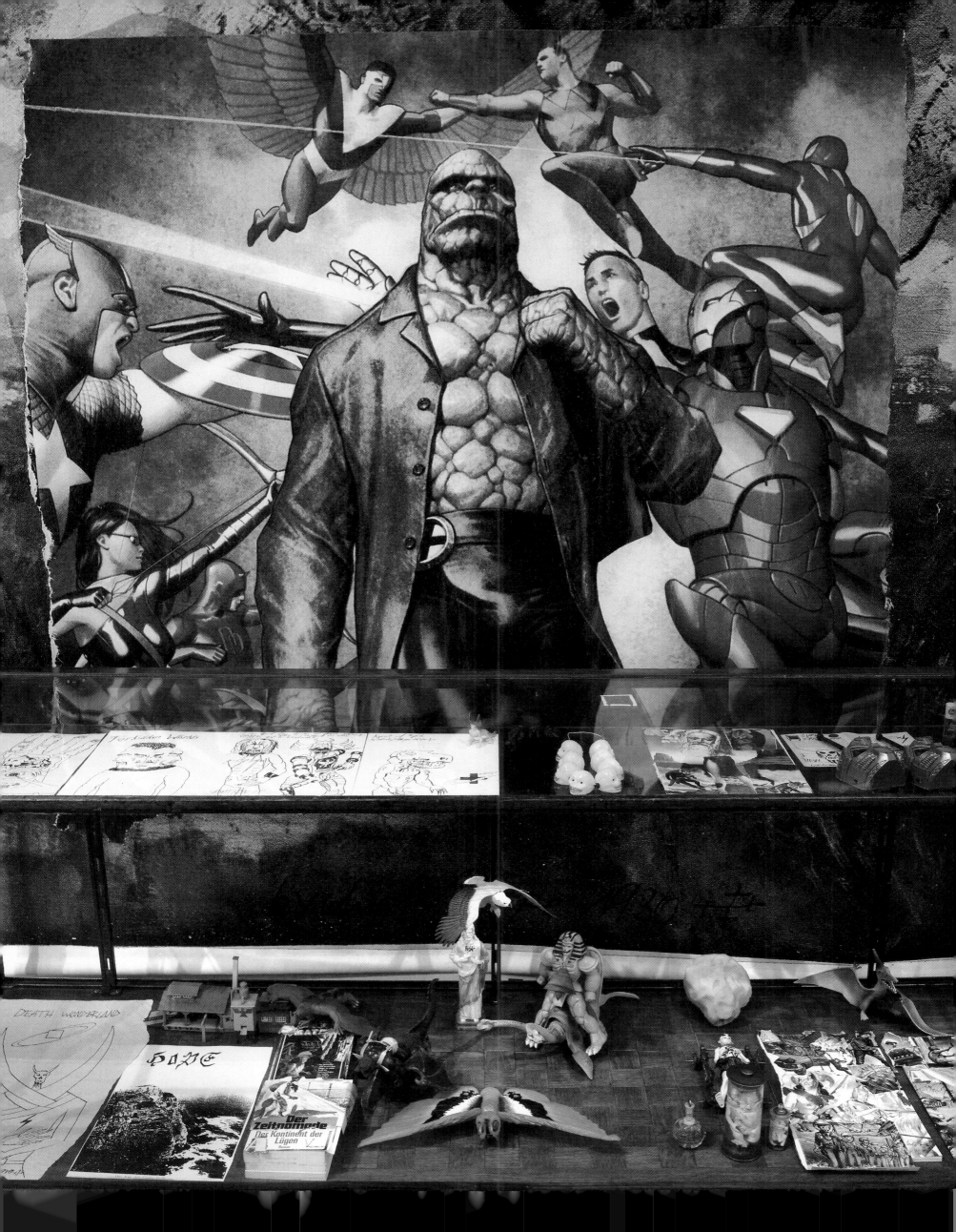

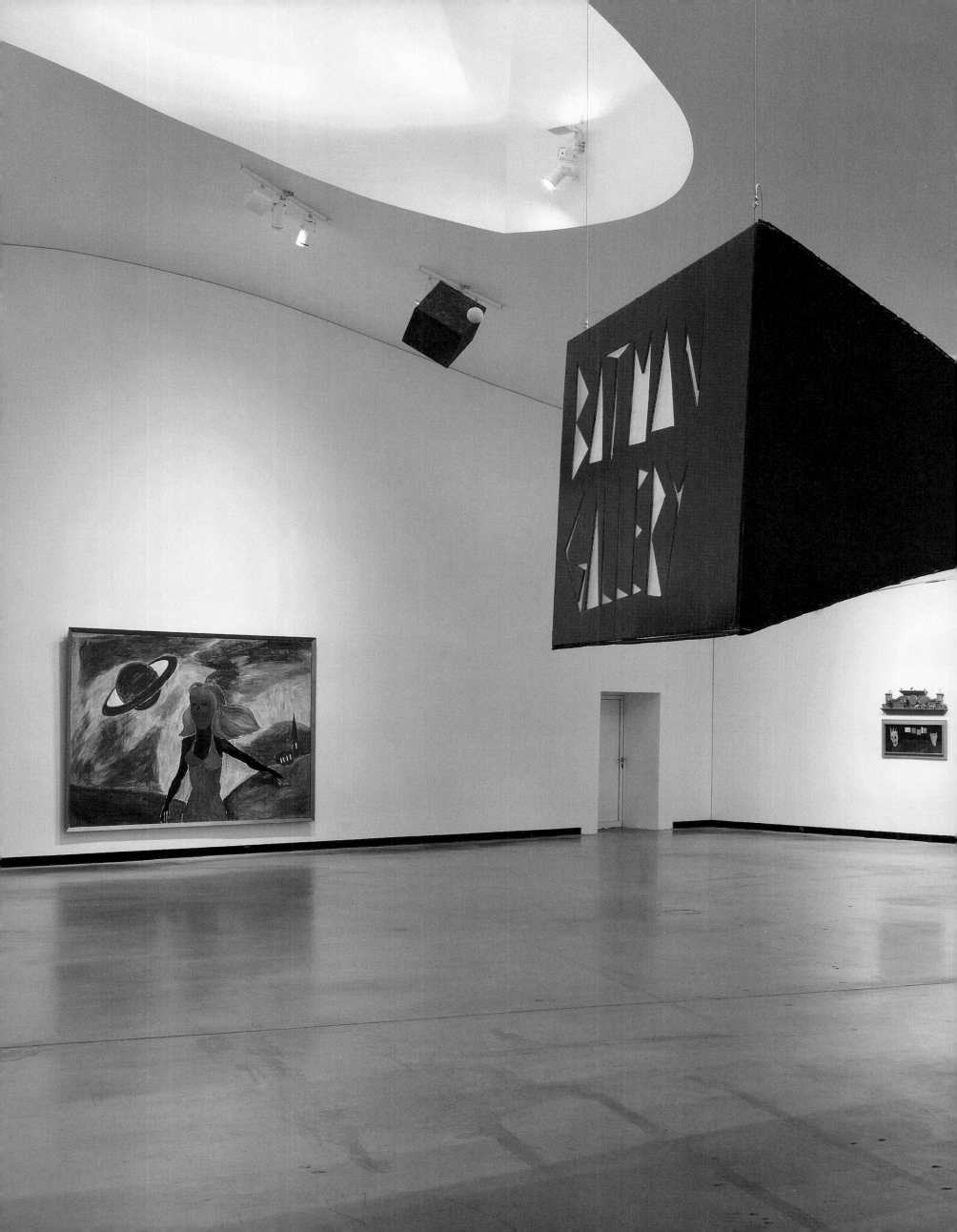

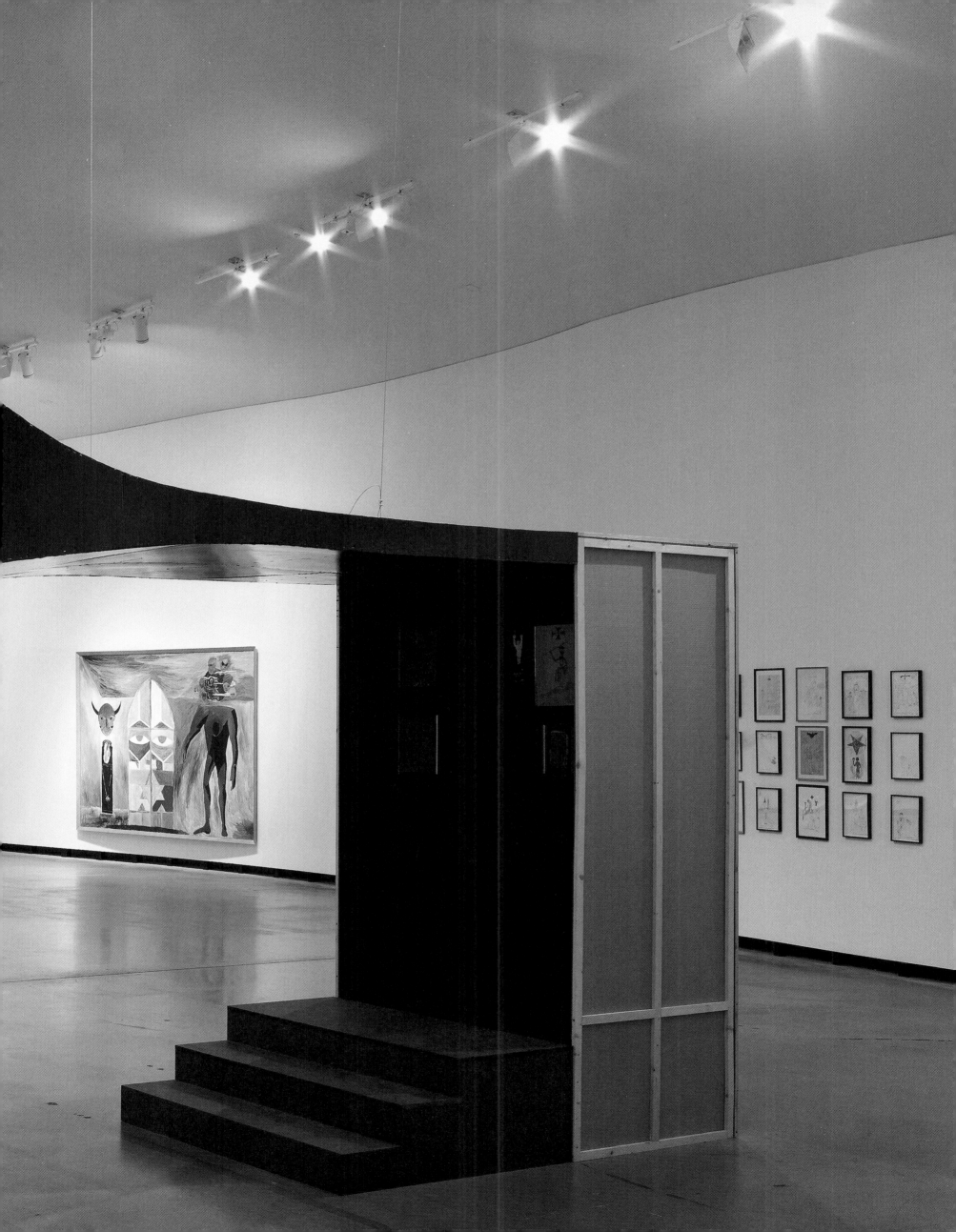

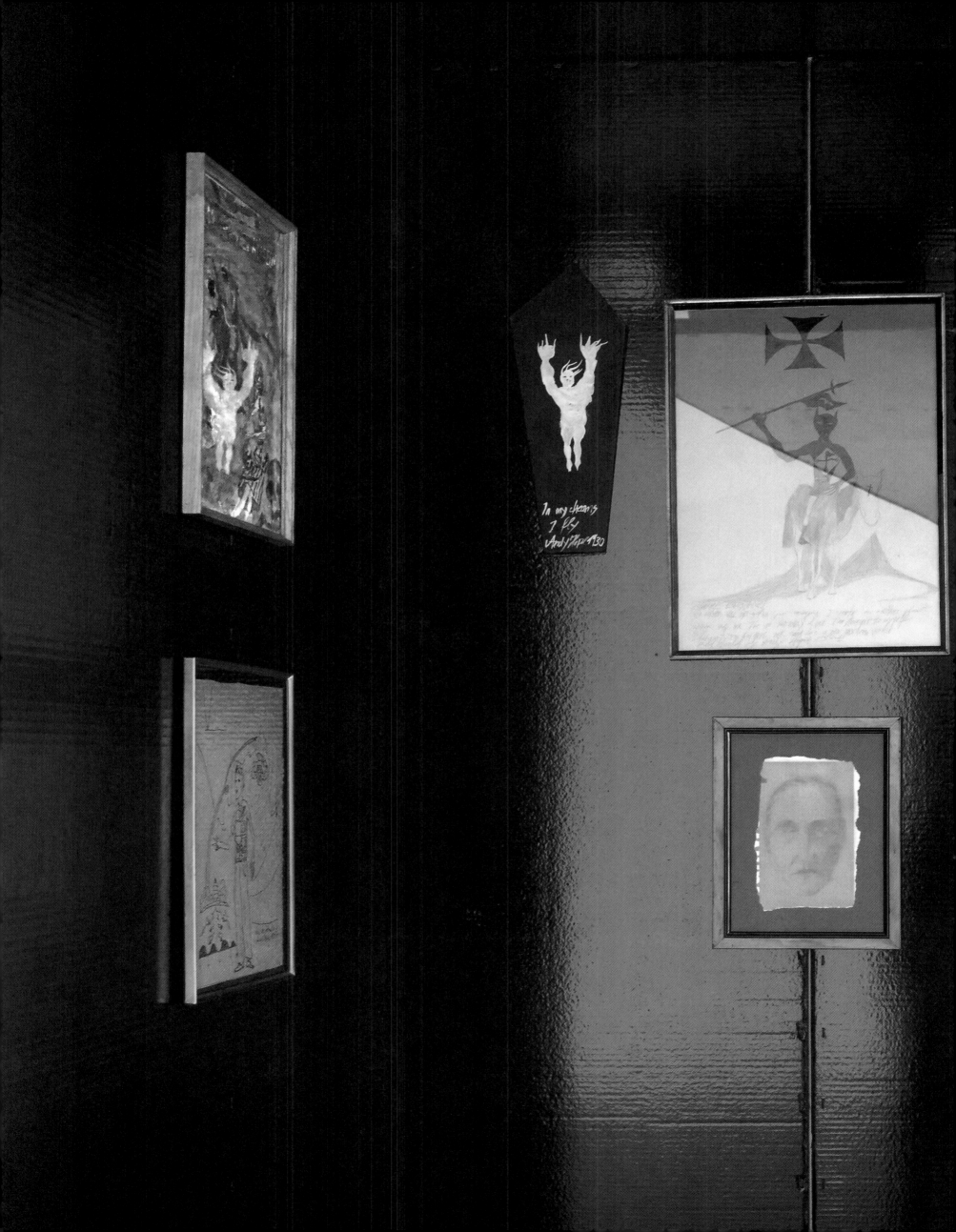

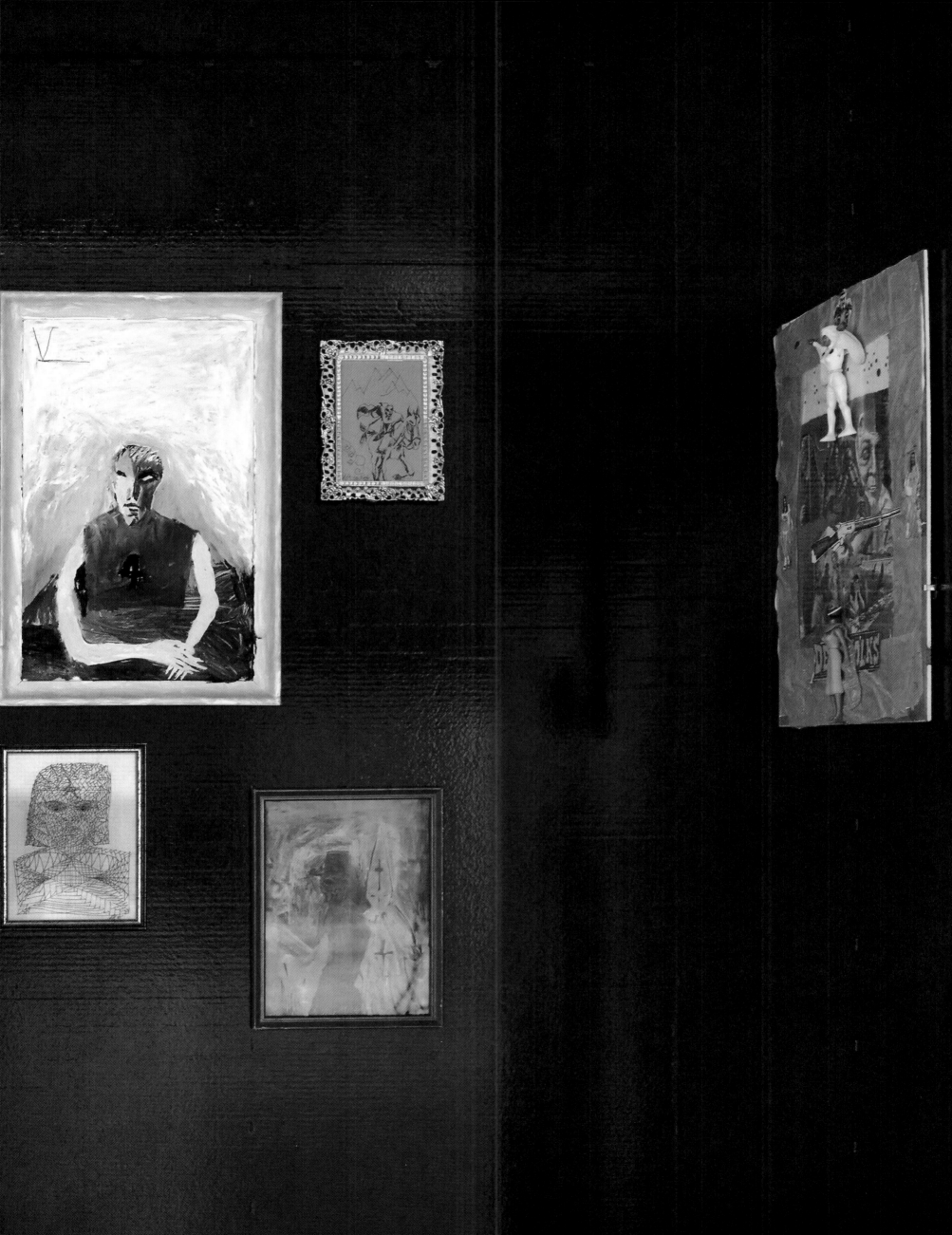

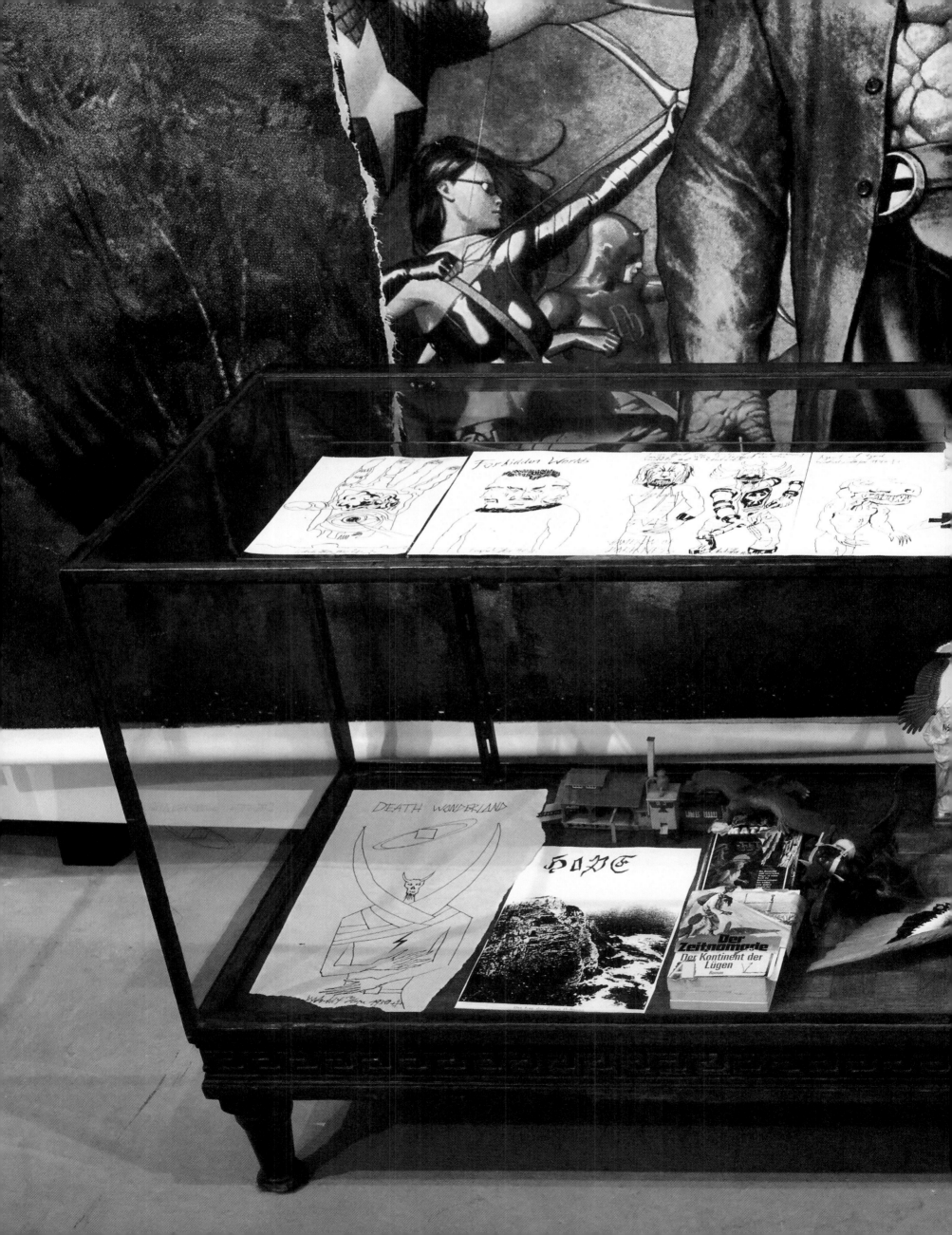

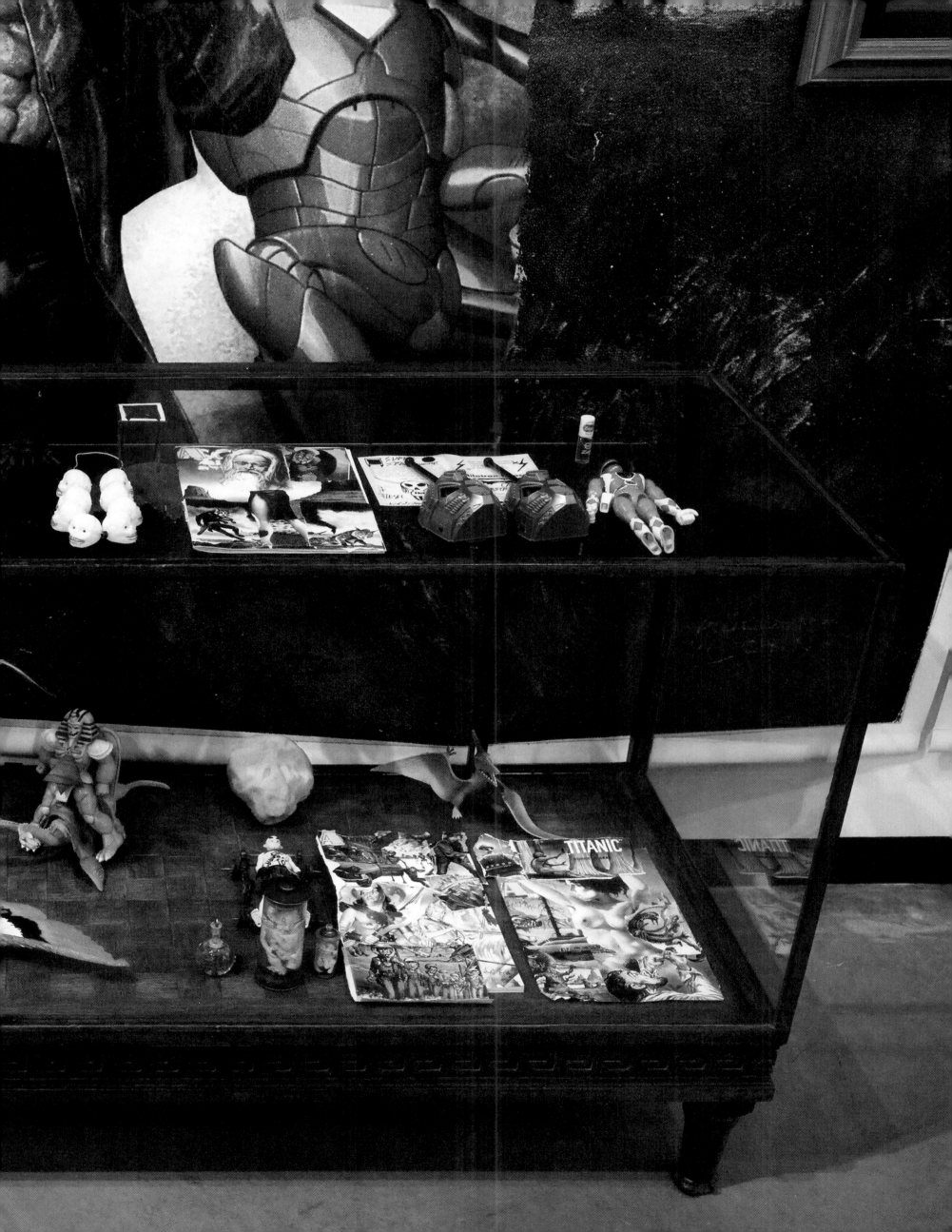

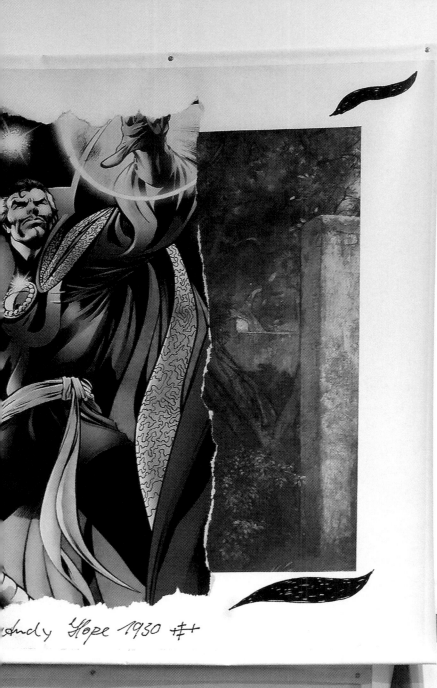

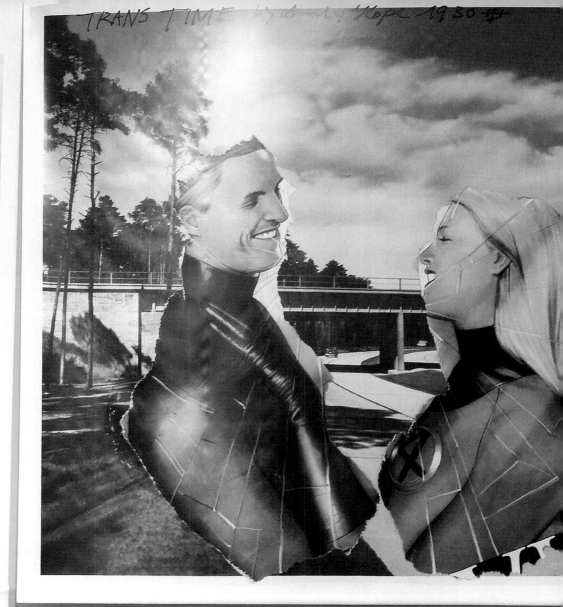

Andy Hope 1930 #4

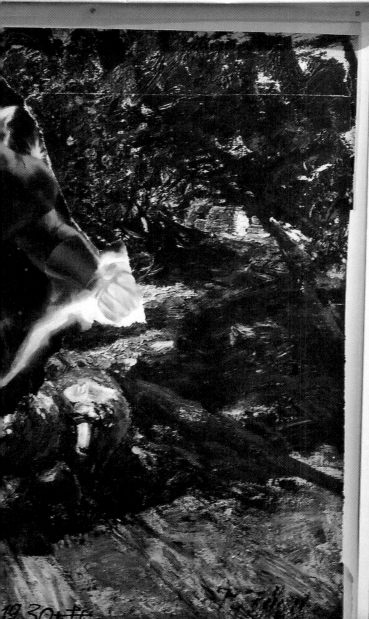

WEIRD LIGHTNING

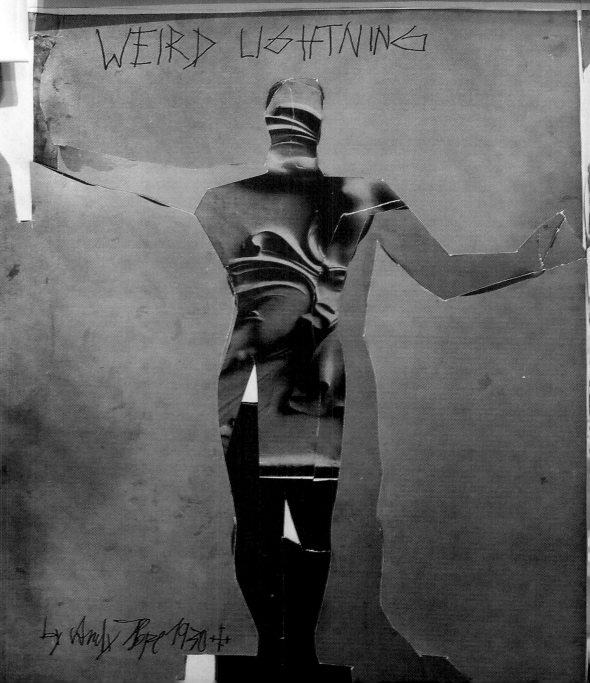

by Andy Hope 1930 #4

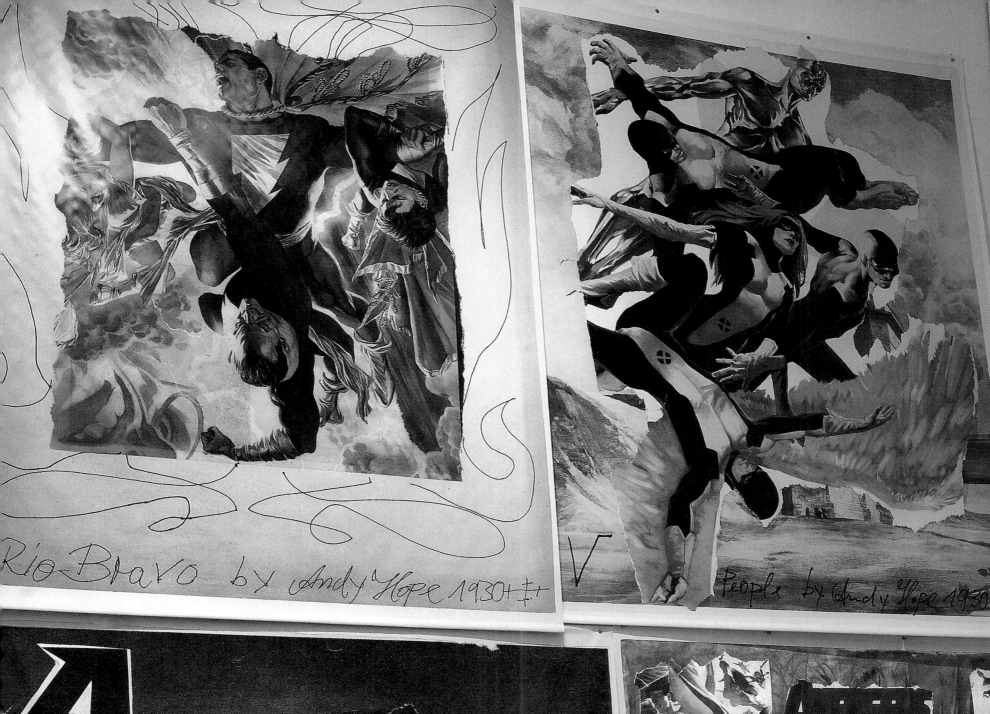

Rio Bravo by Andy Hope 1930+#+

People by Andy Hope 1930+

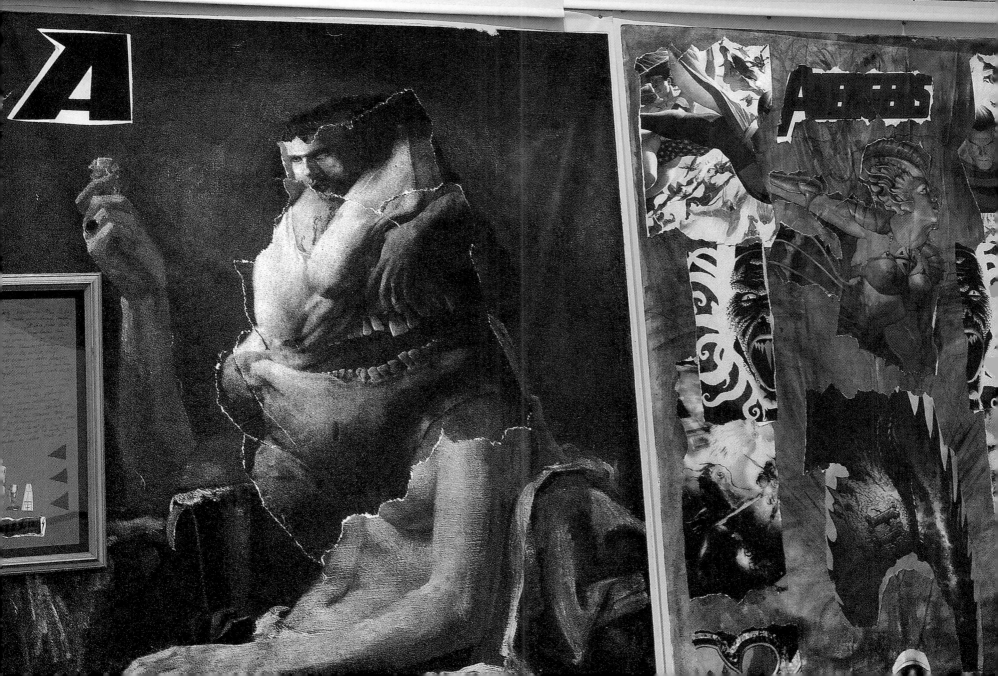

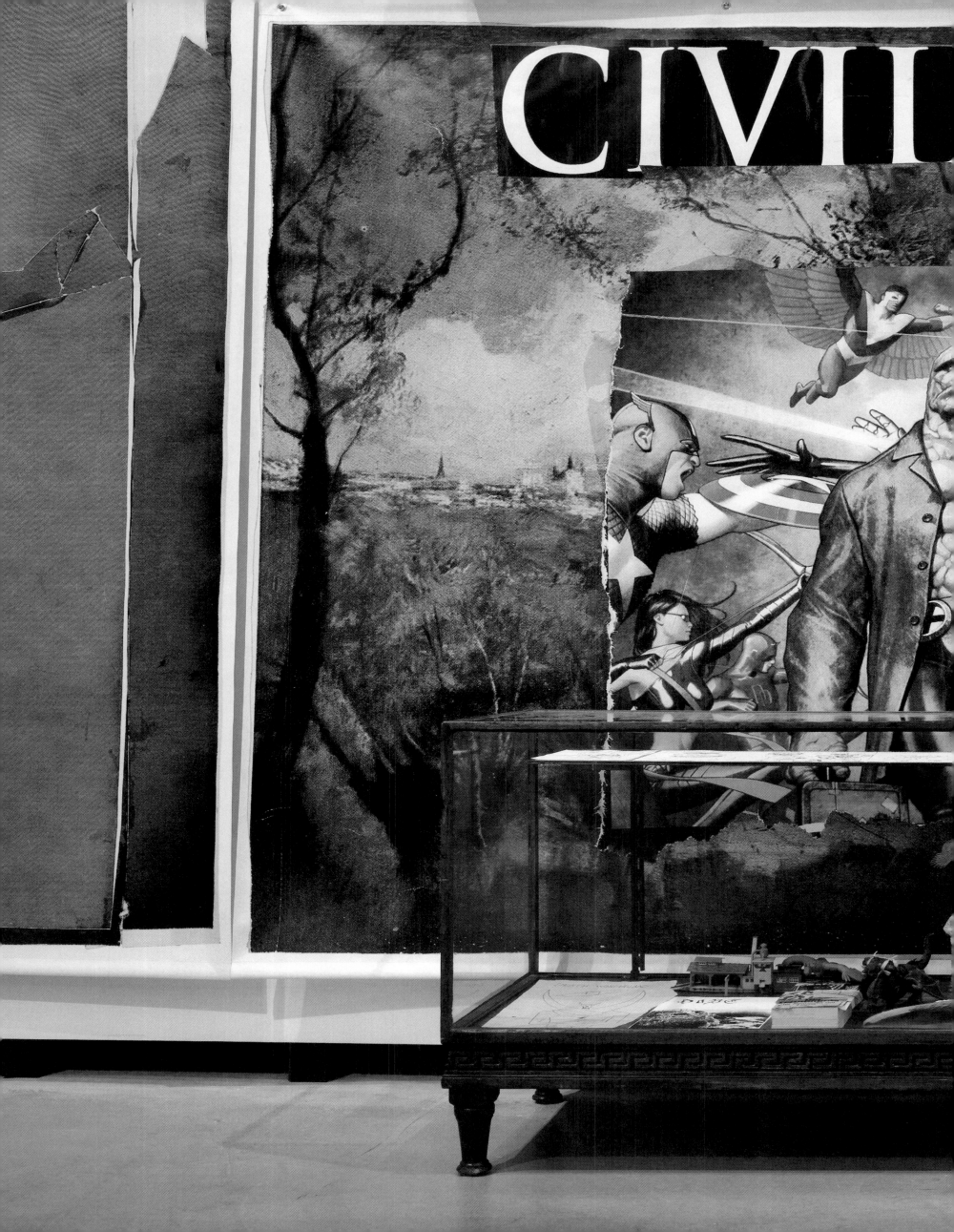

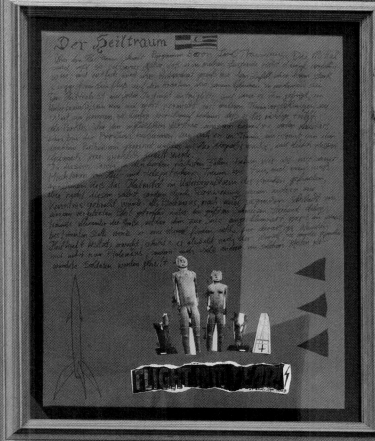

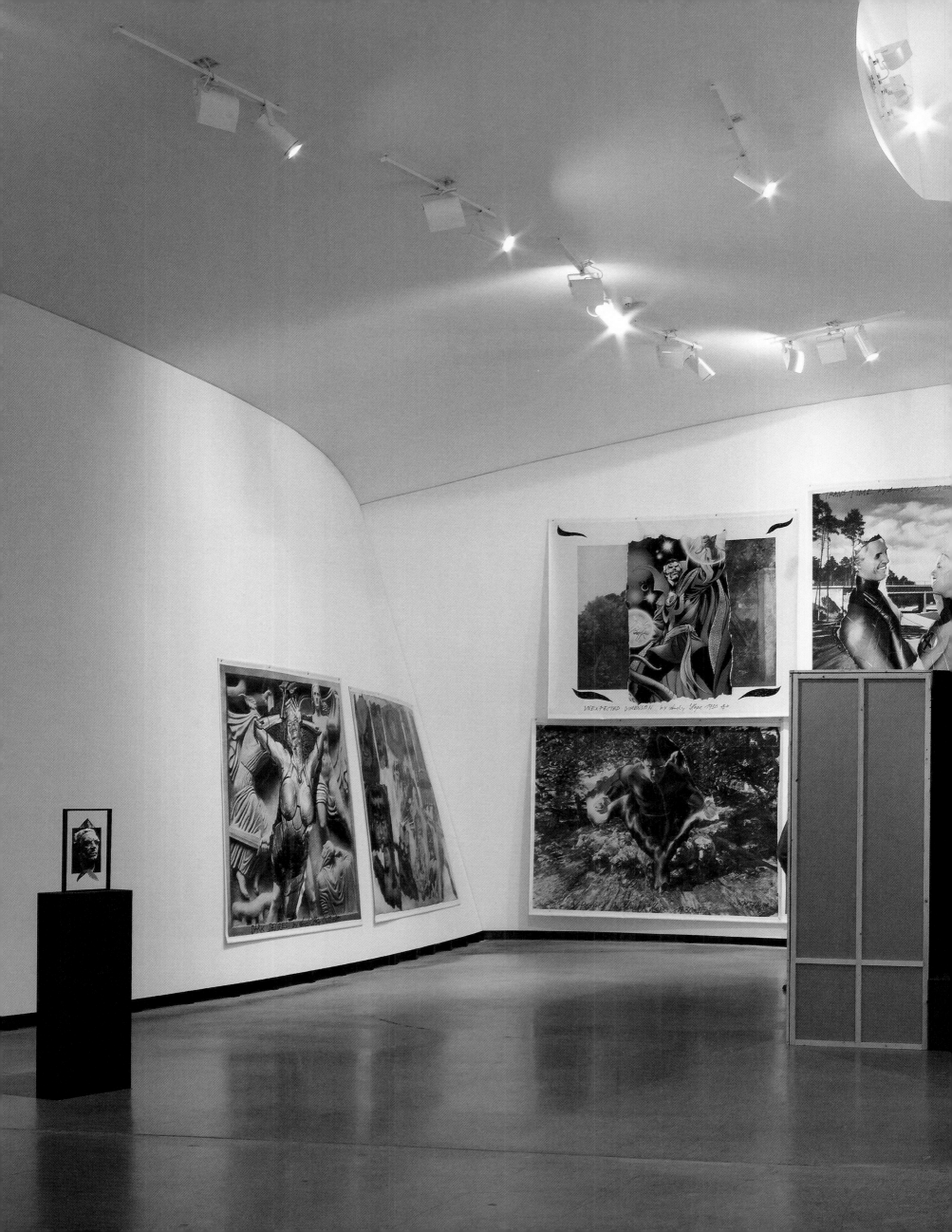

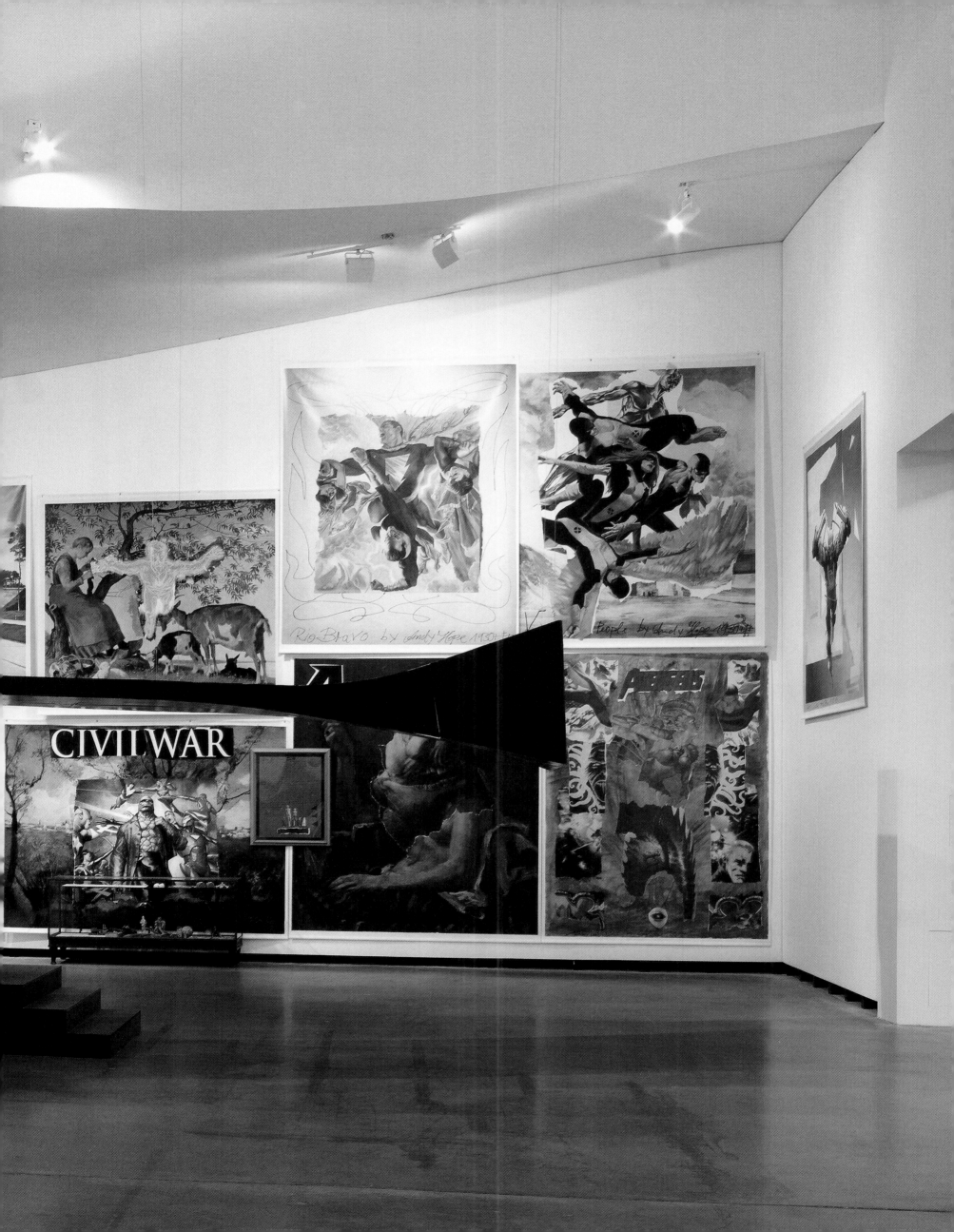

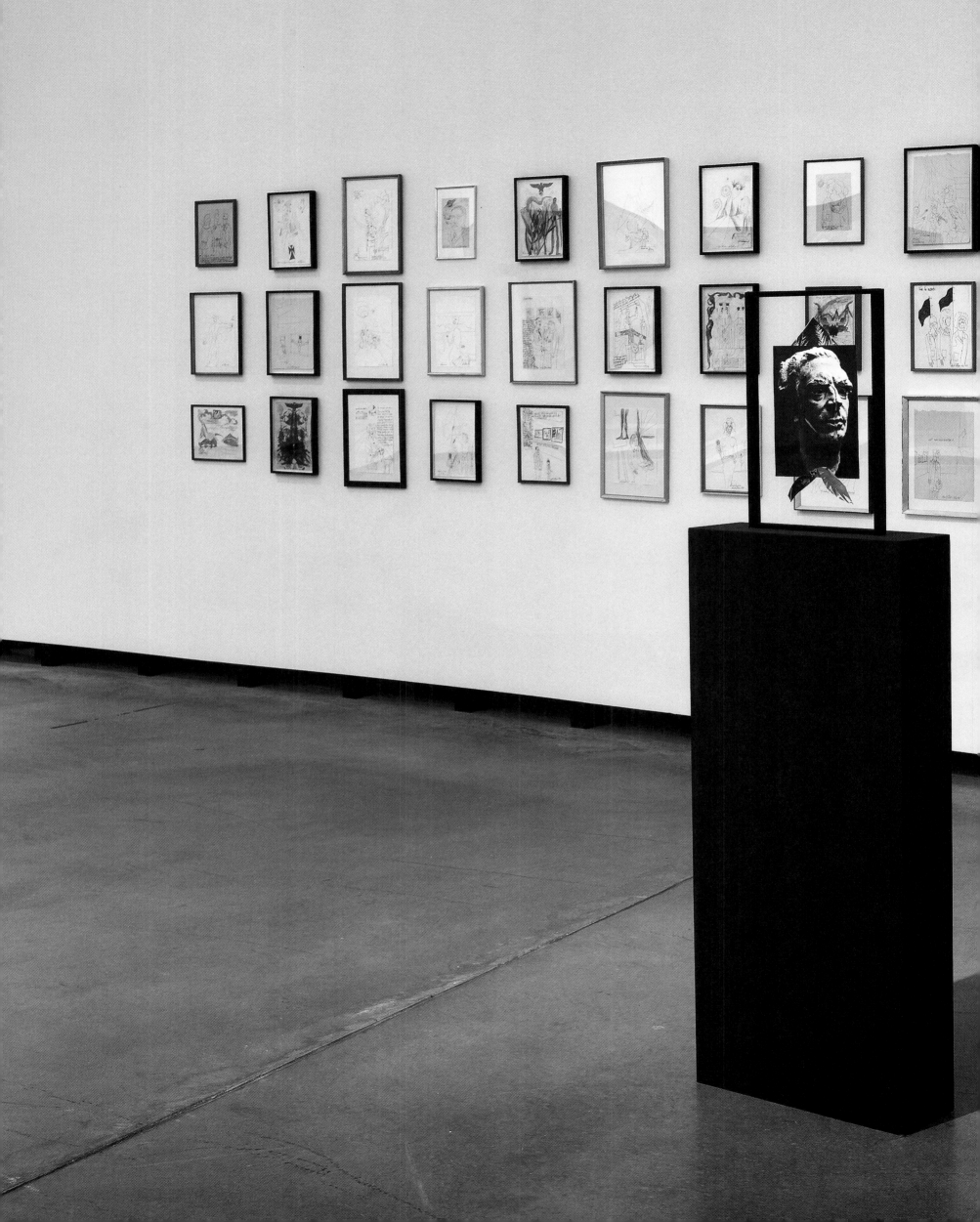

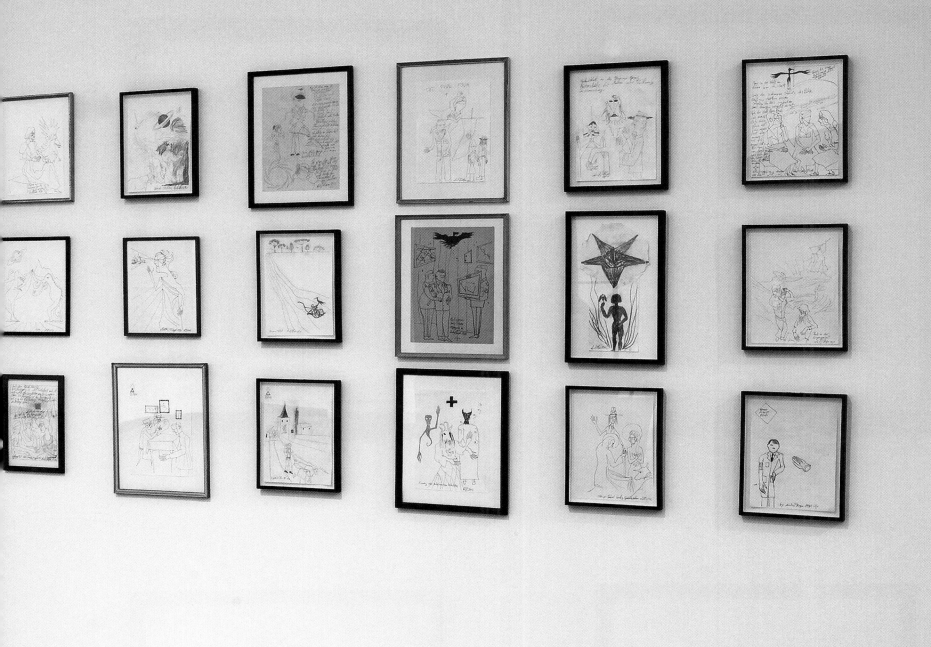

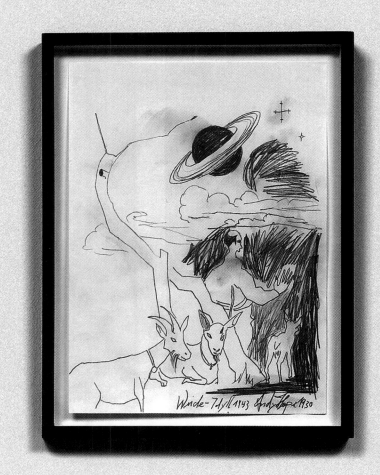

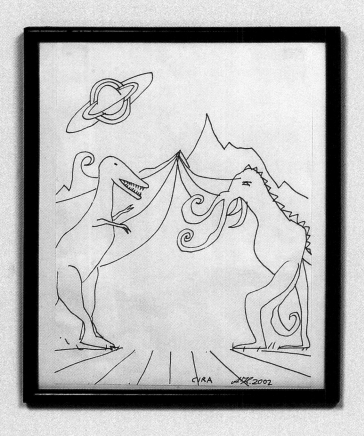

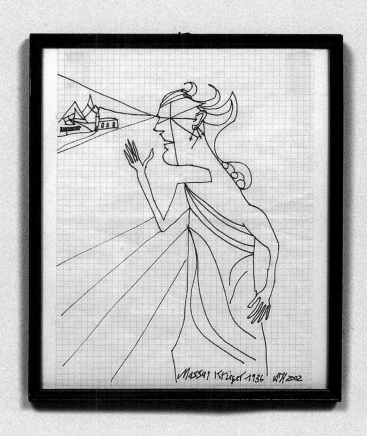

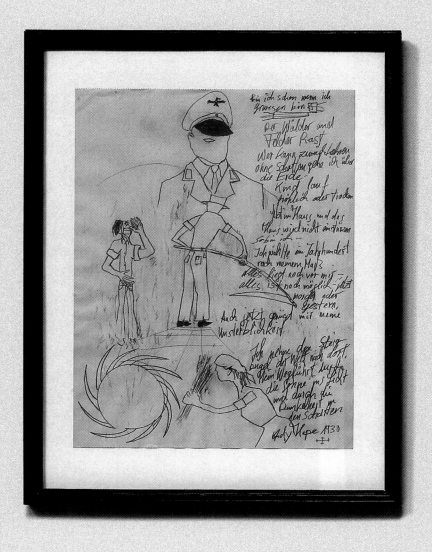

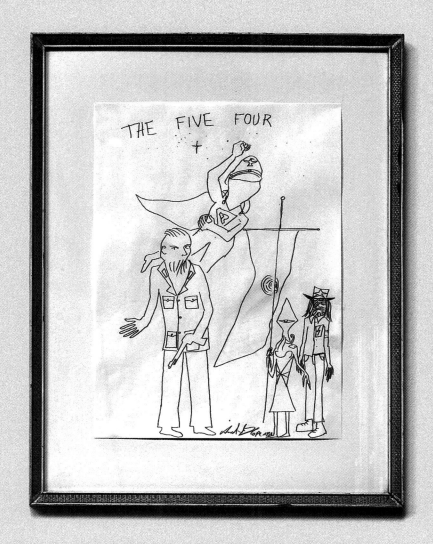

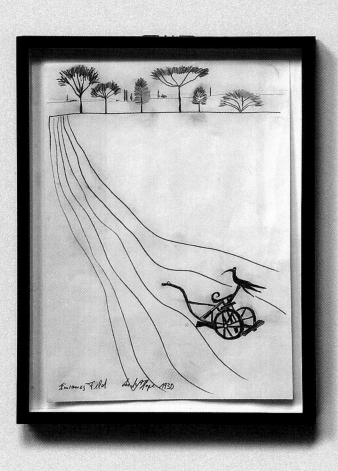

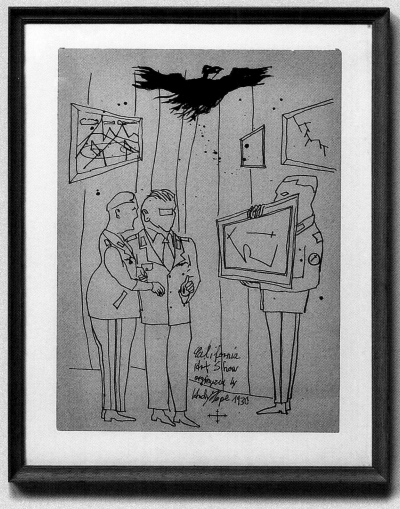

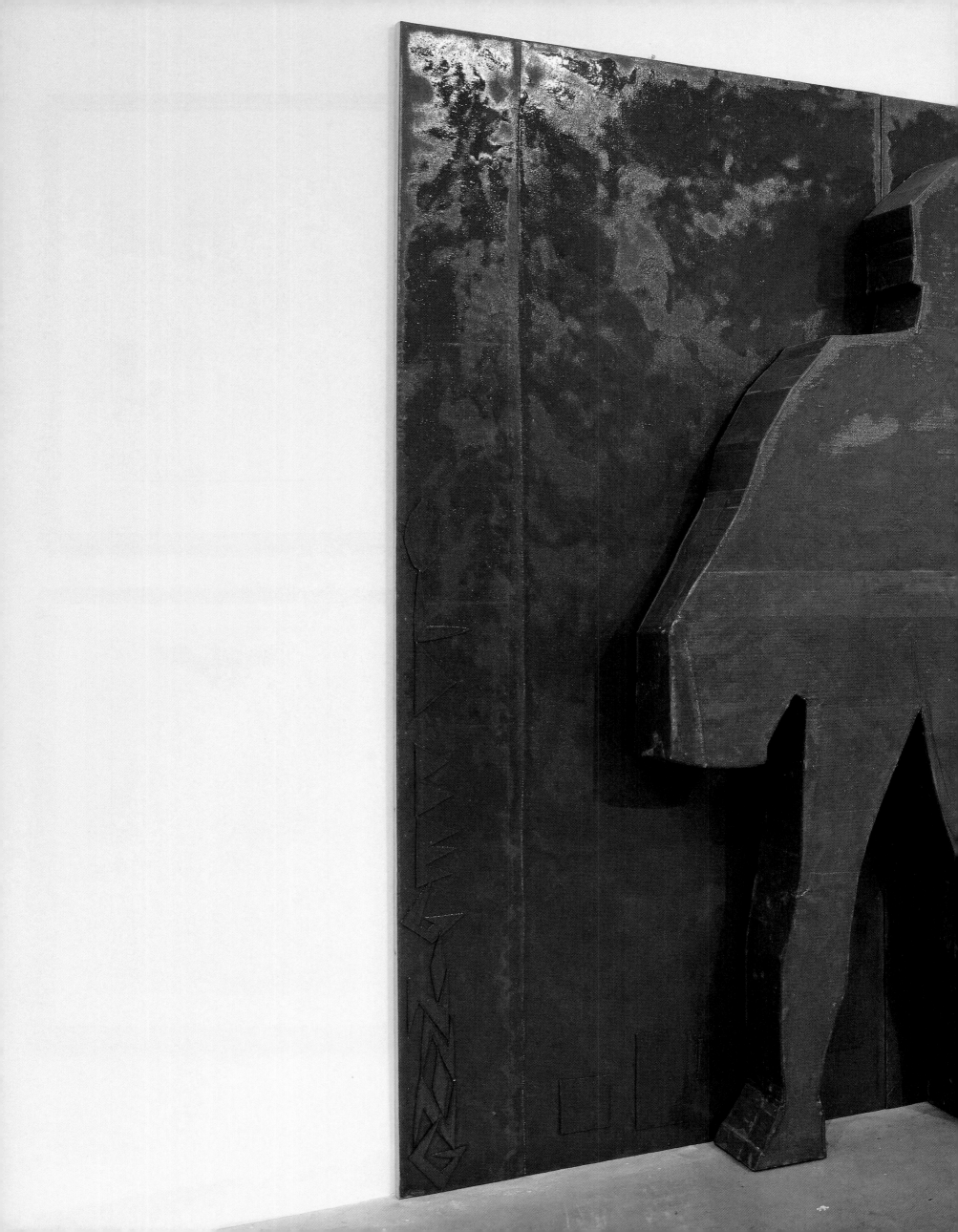

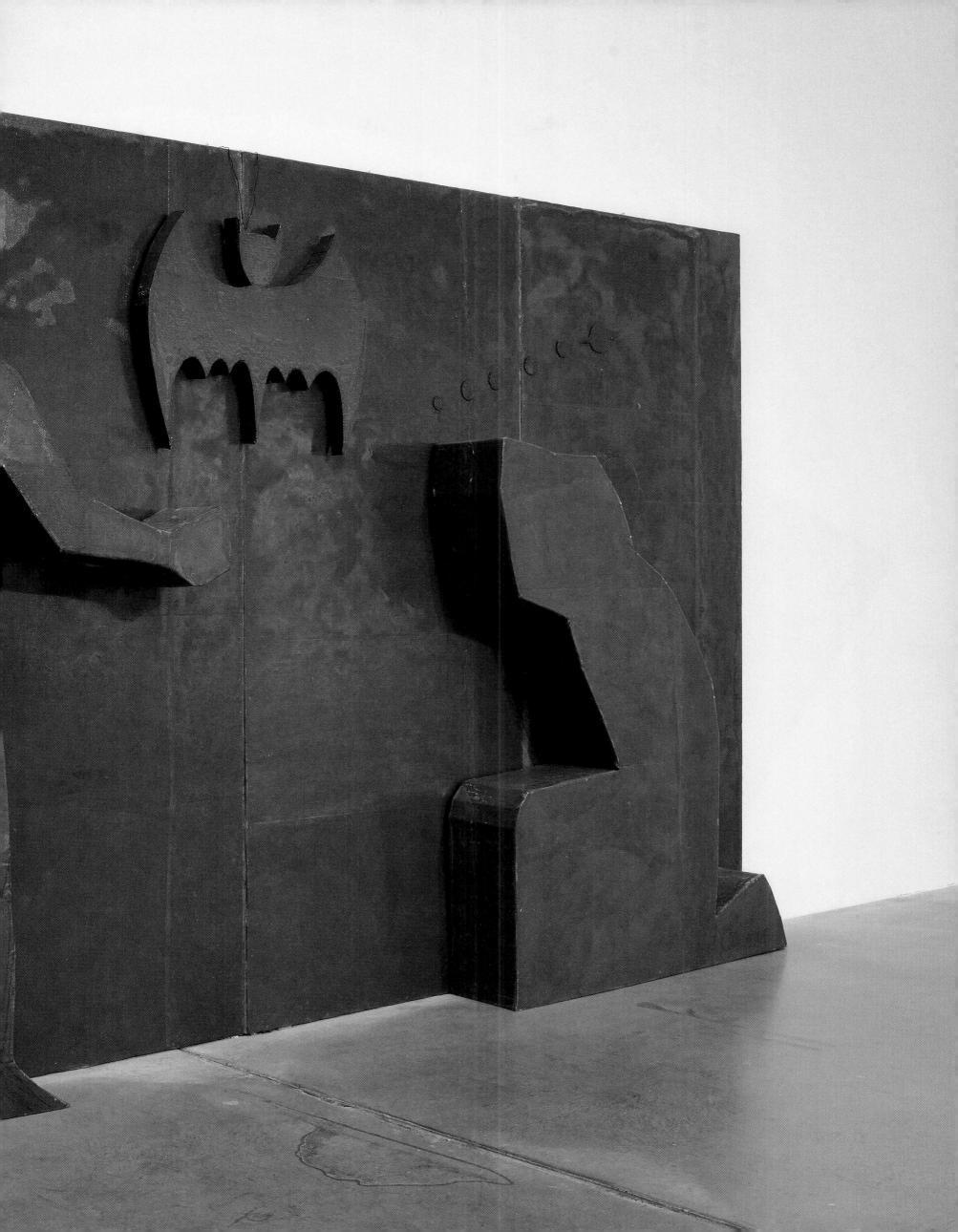

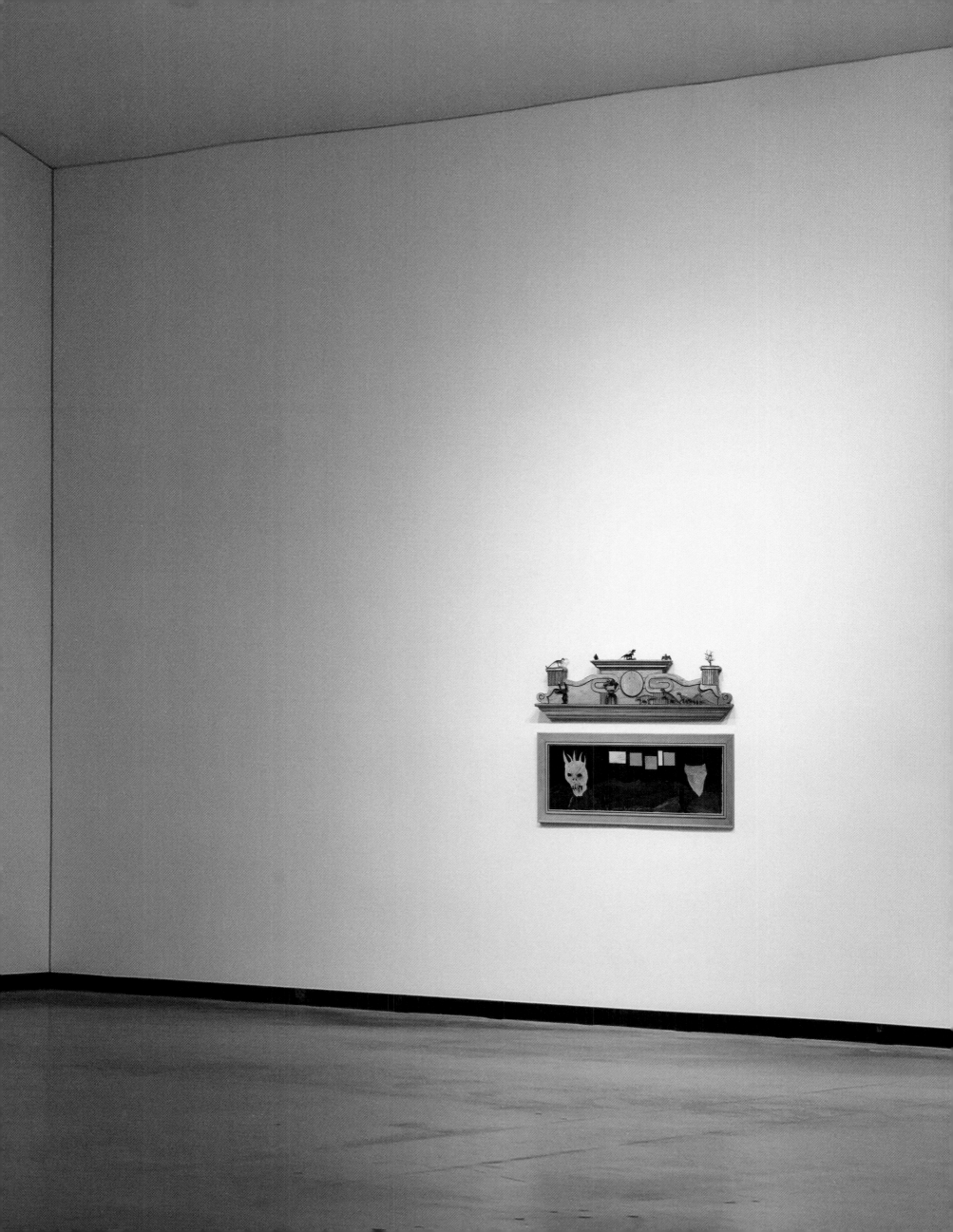

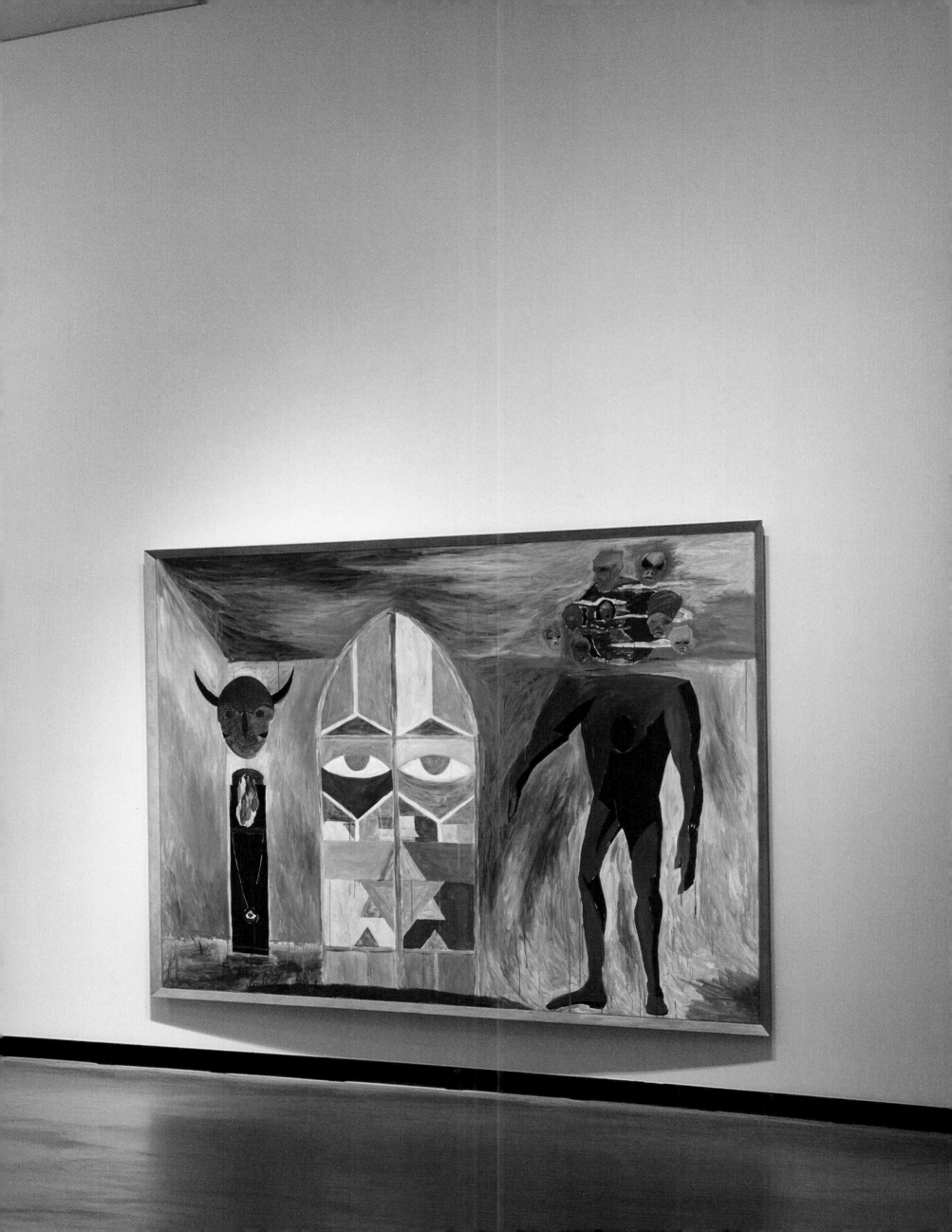

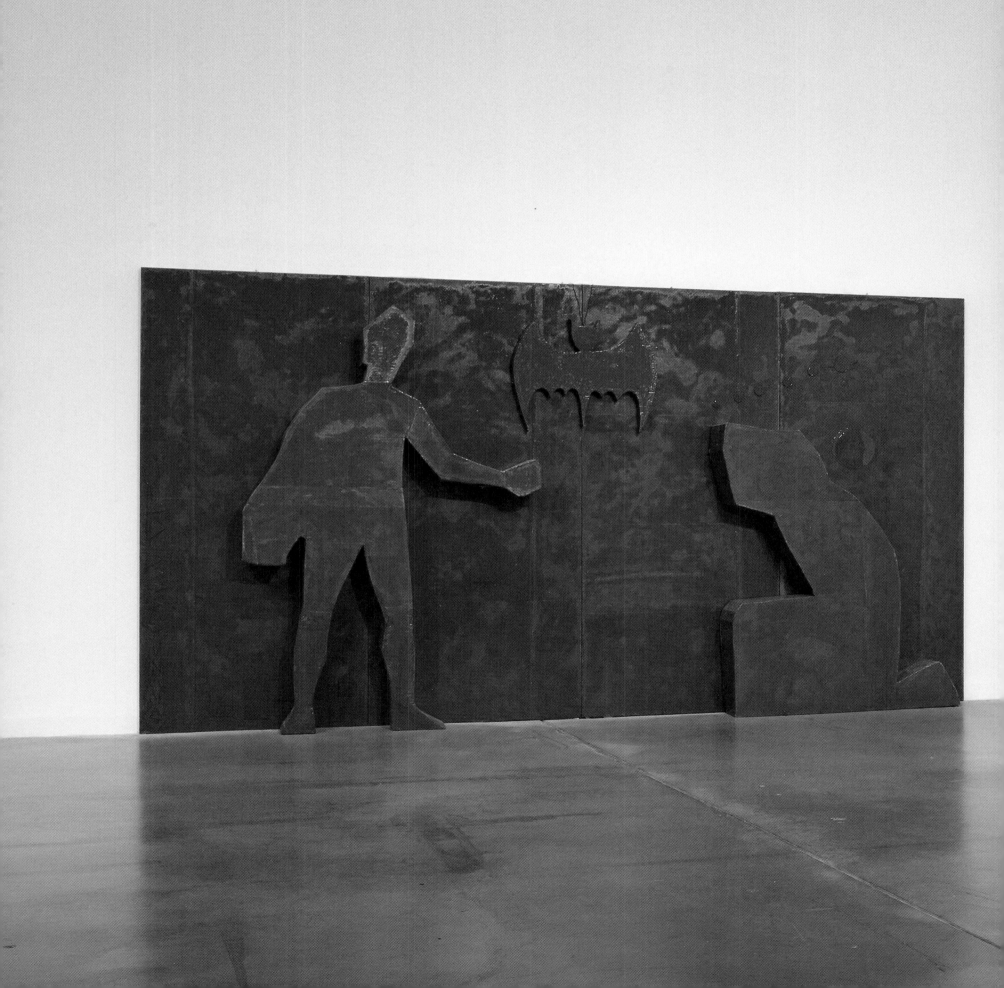

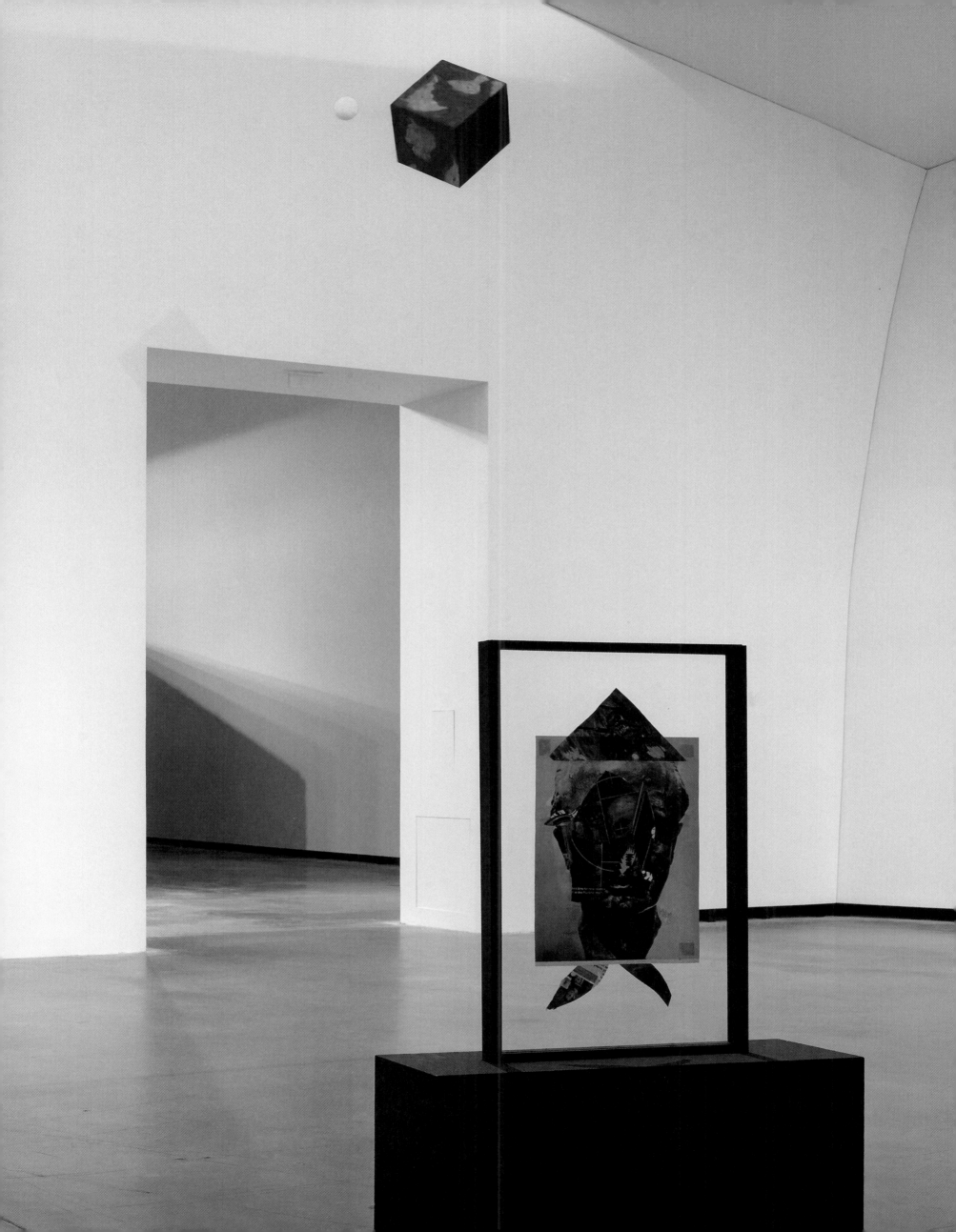

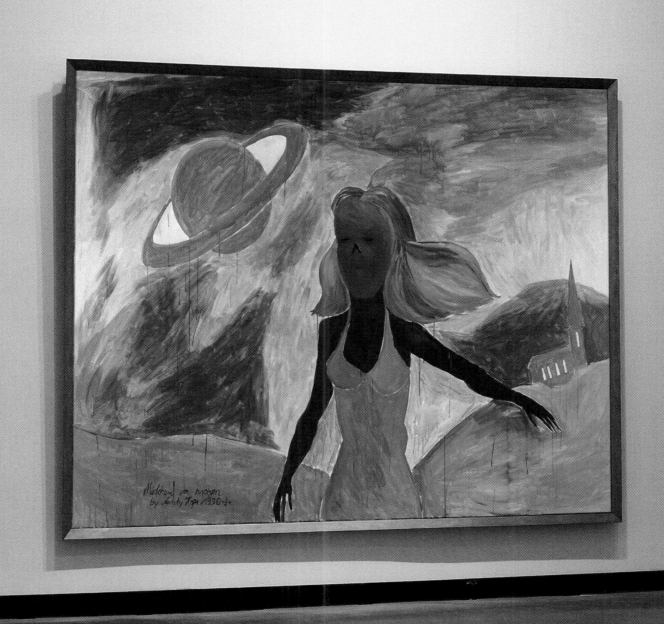

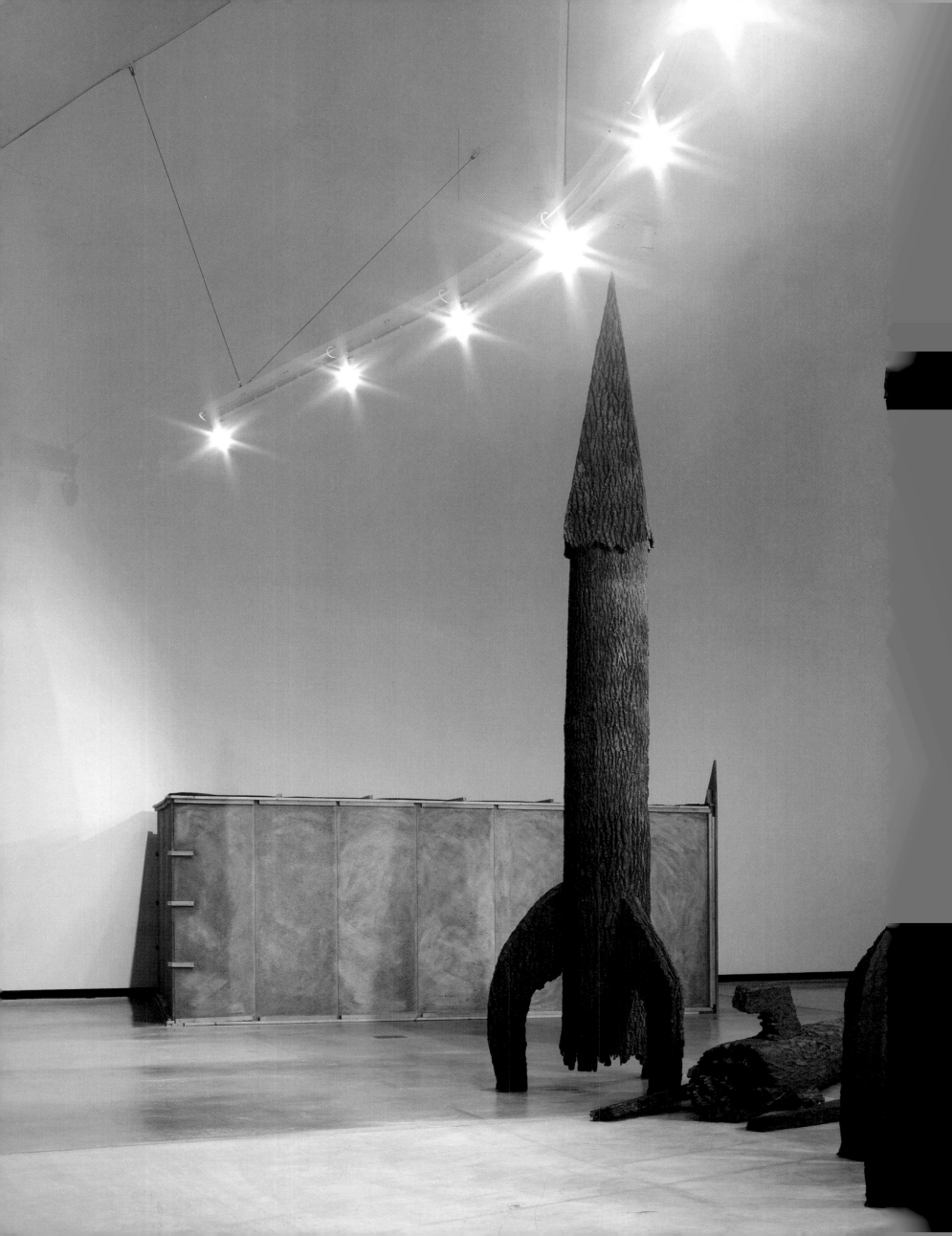

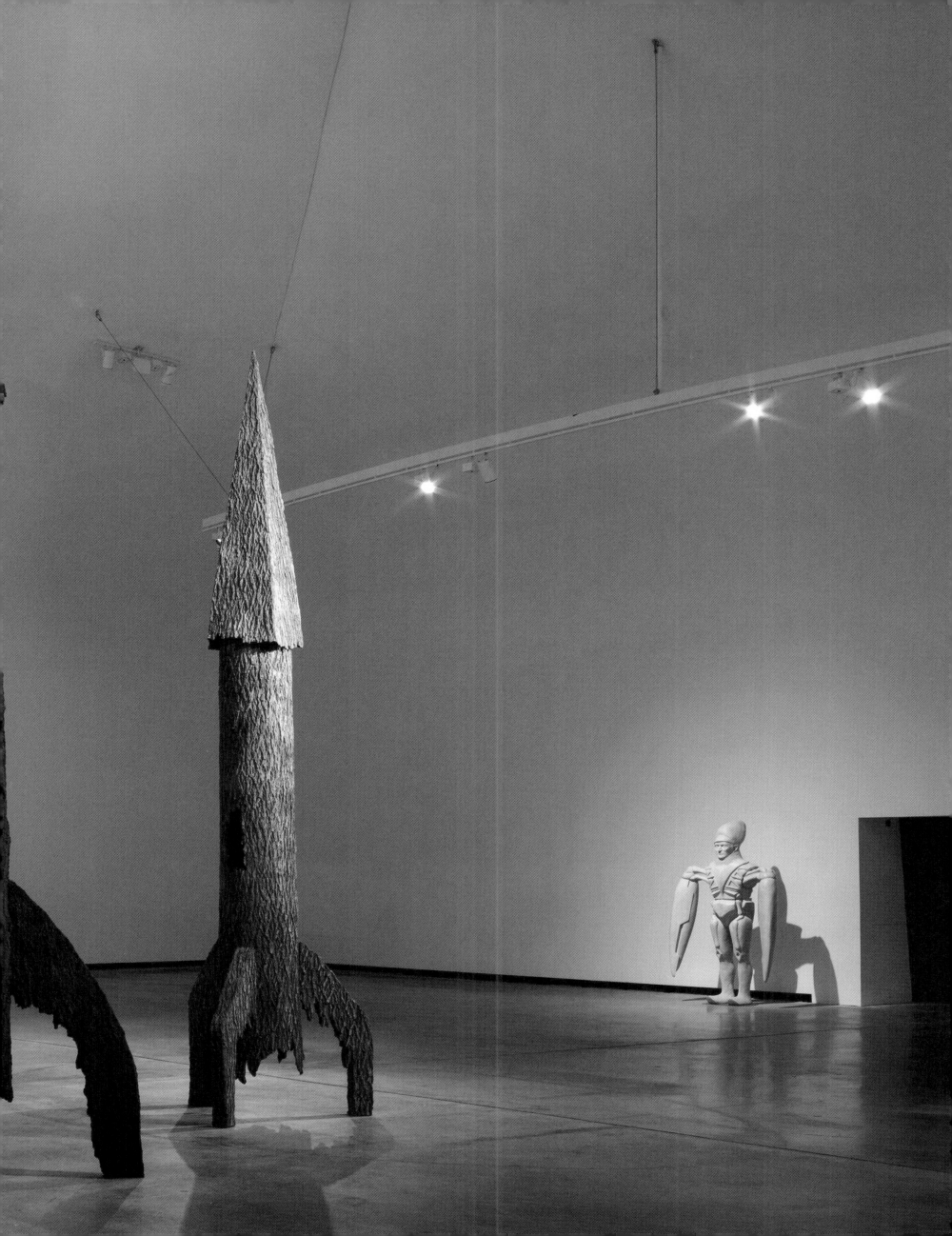

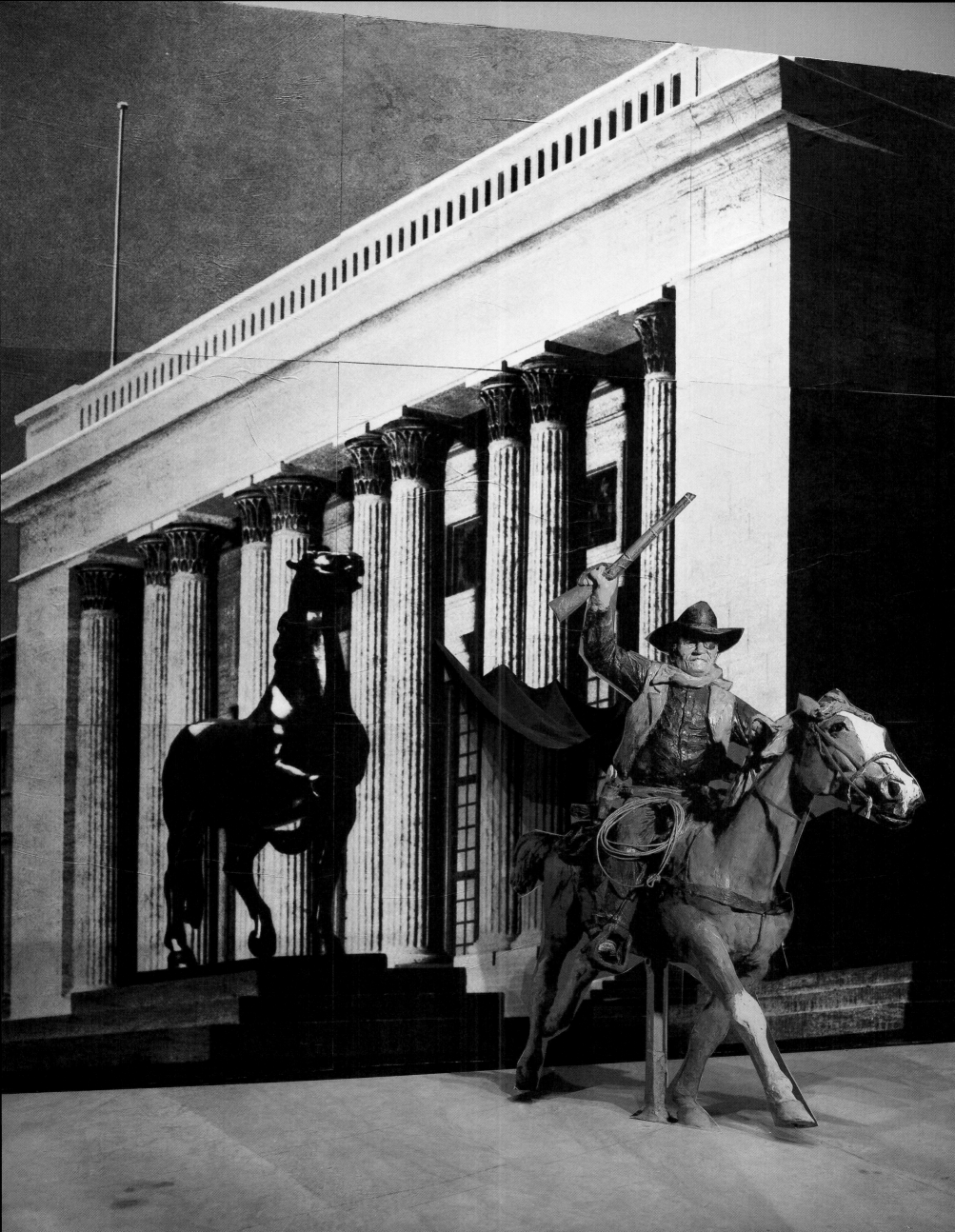

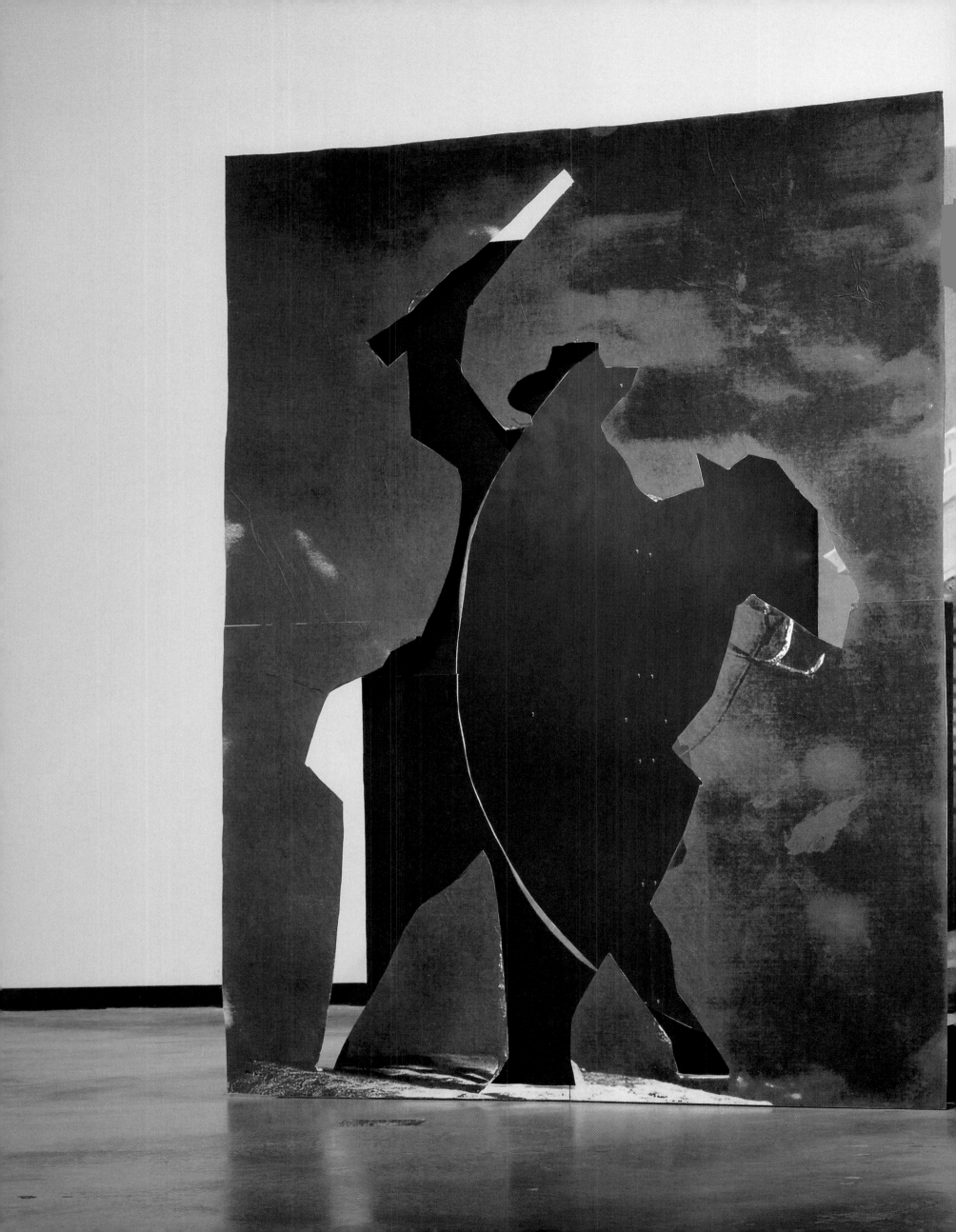

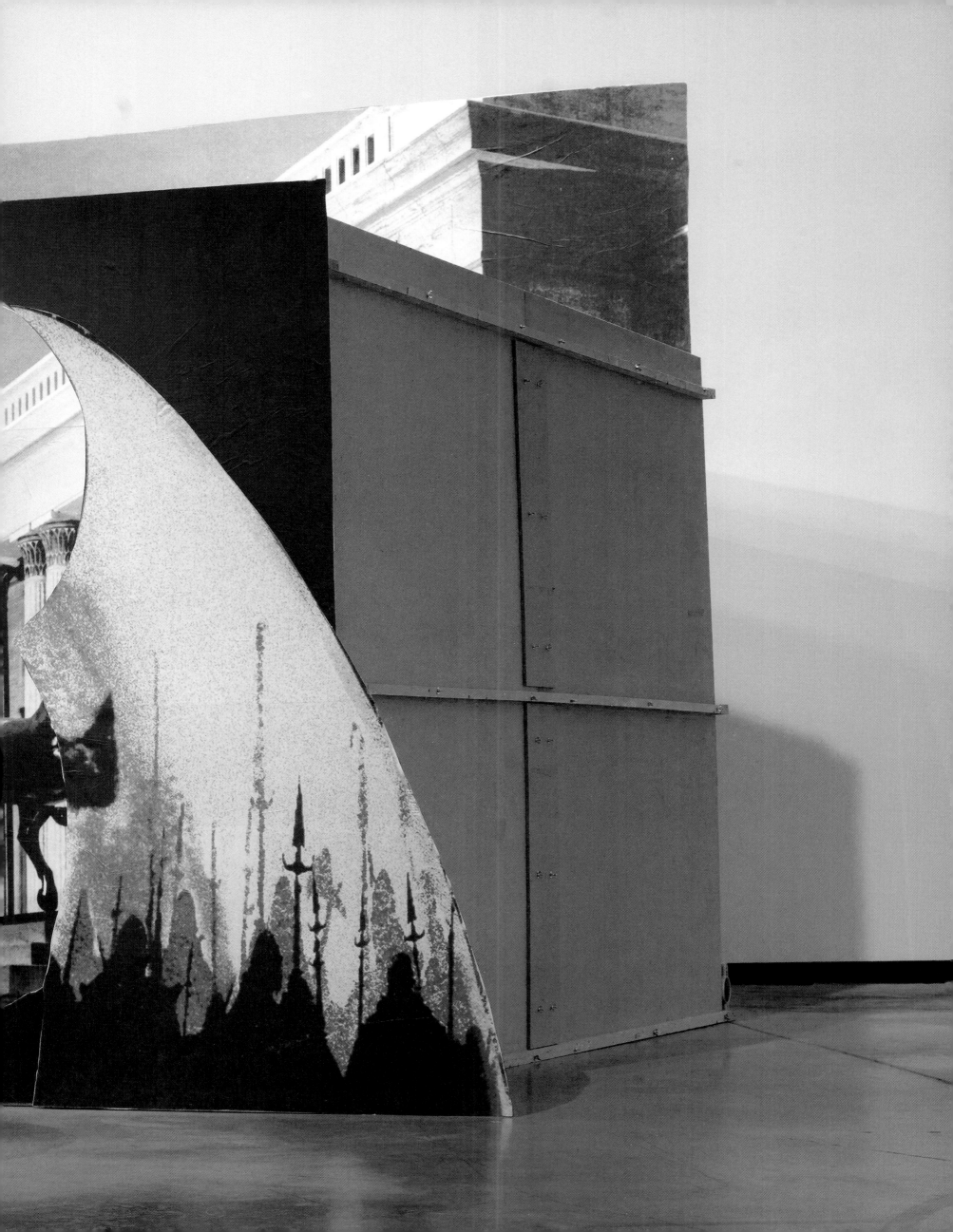

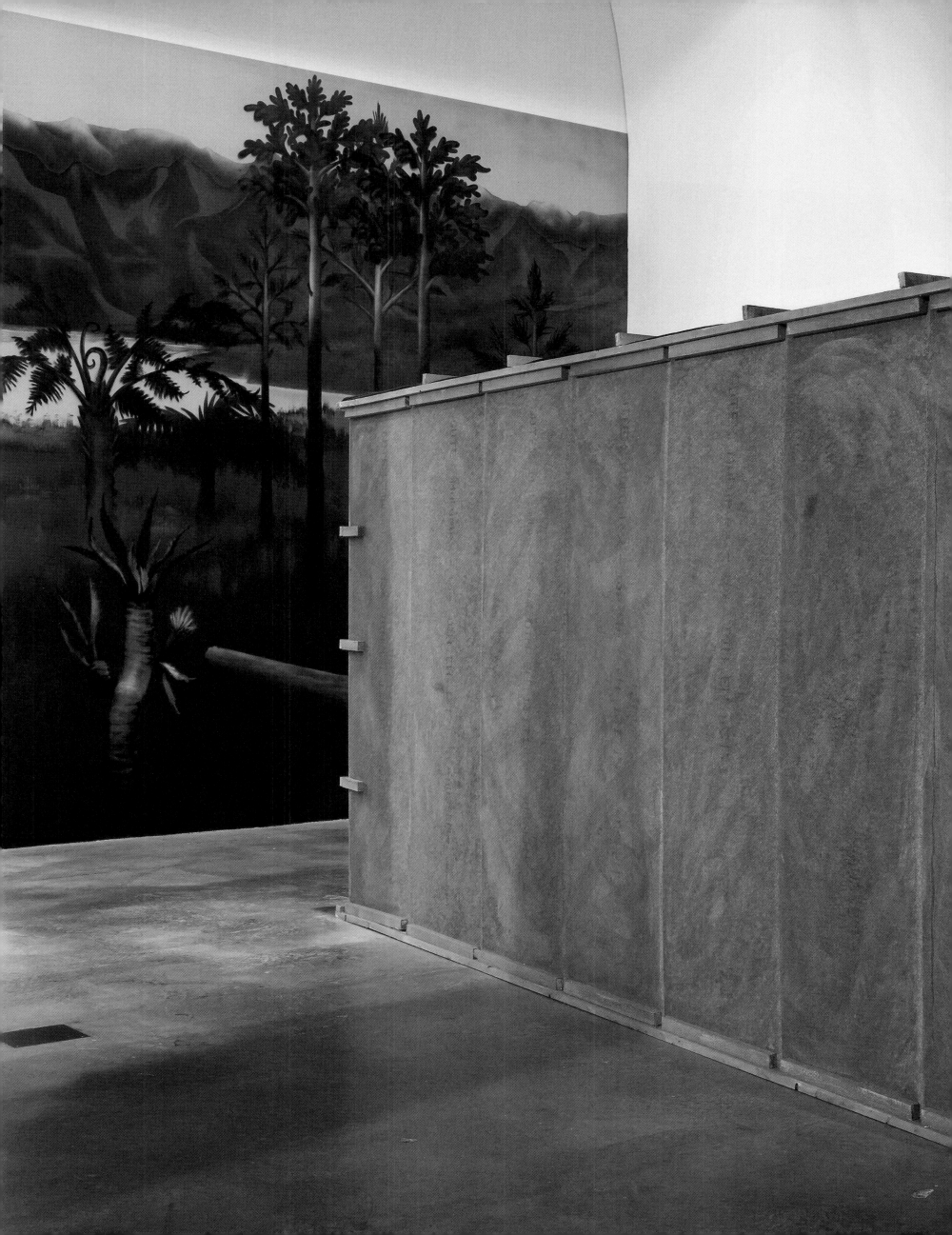

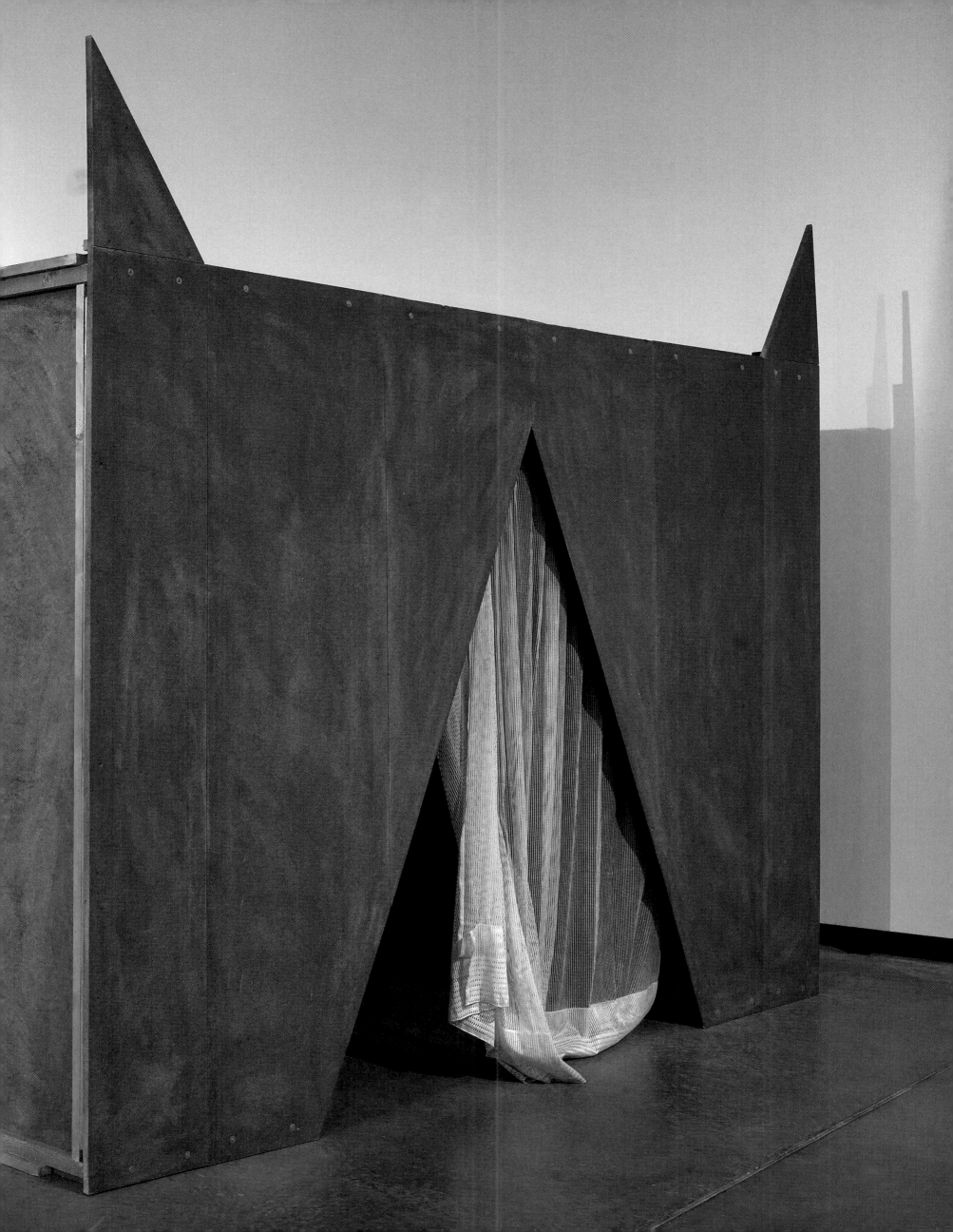

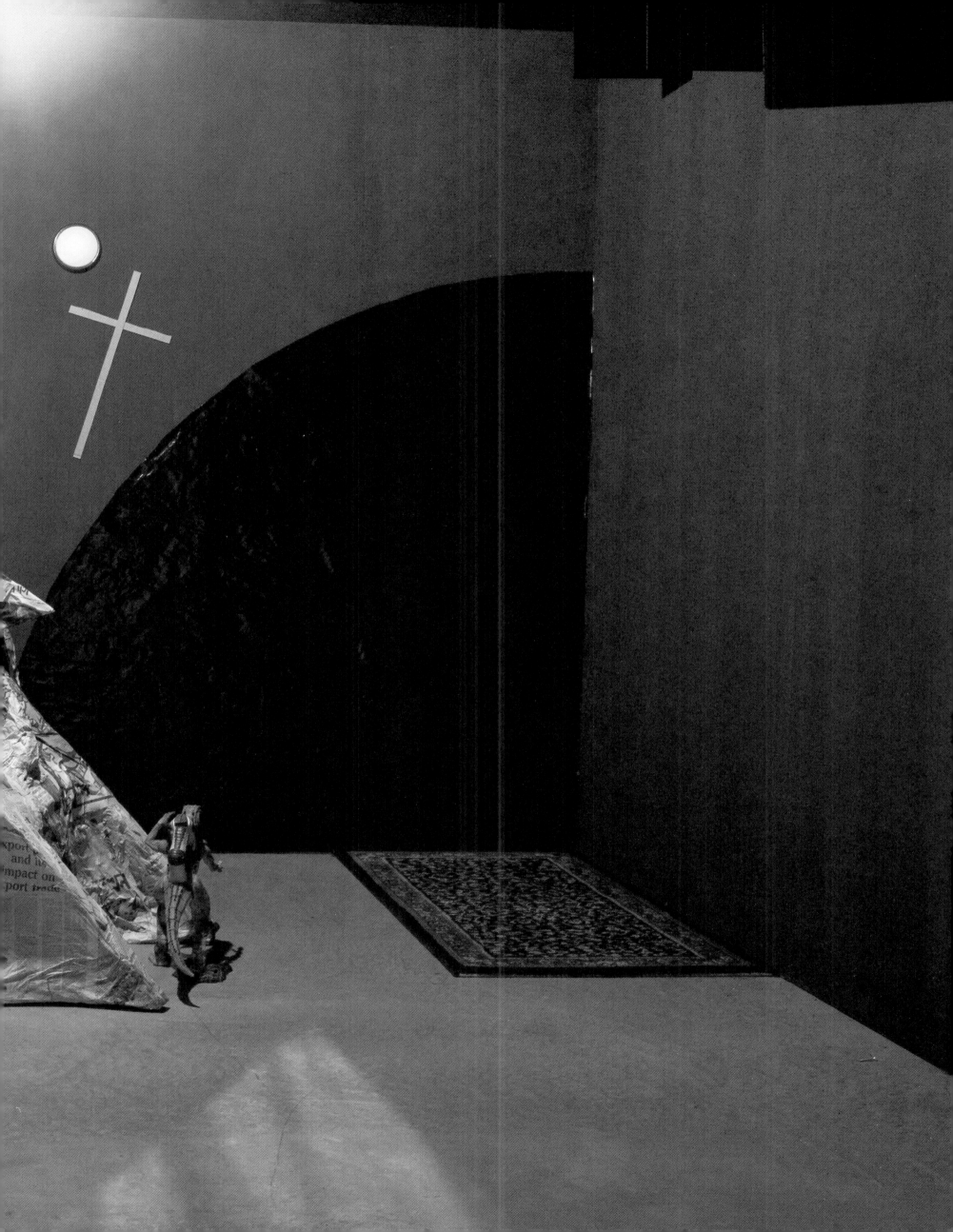

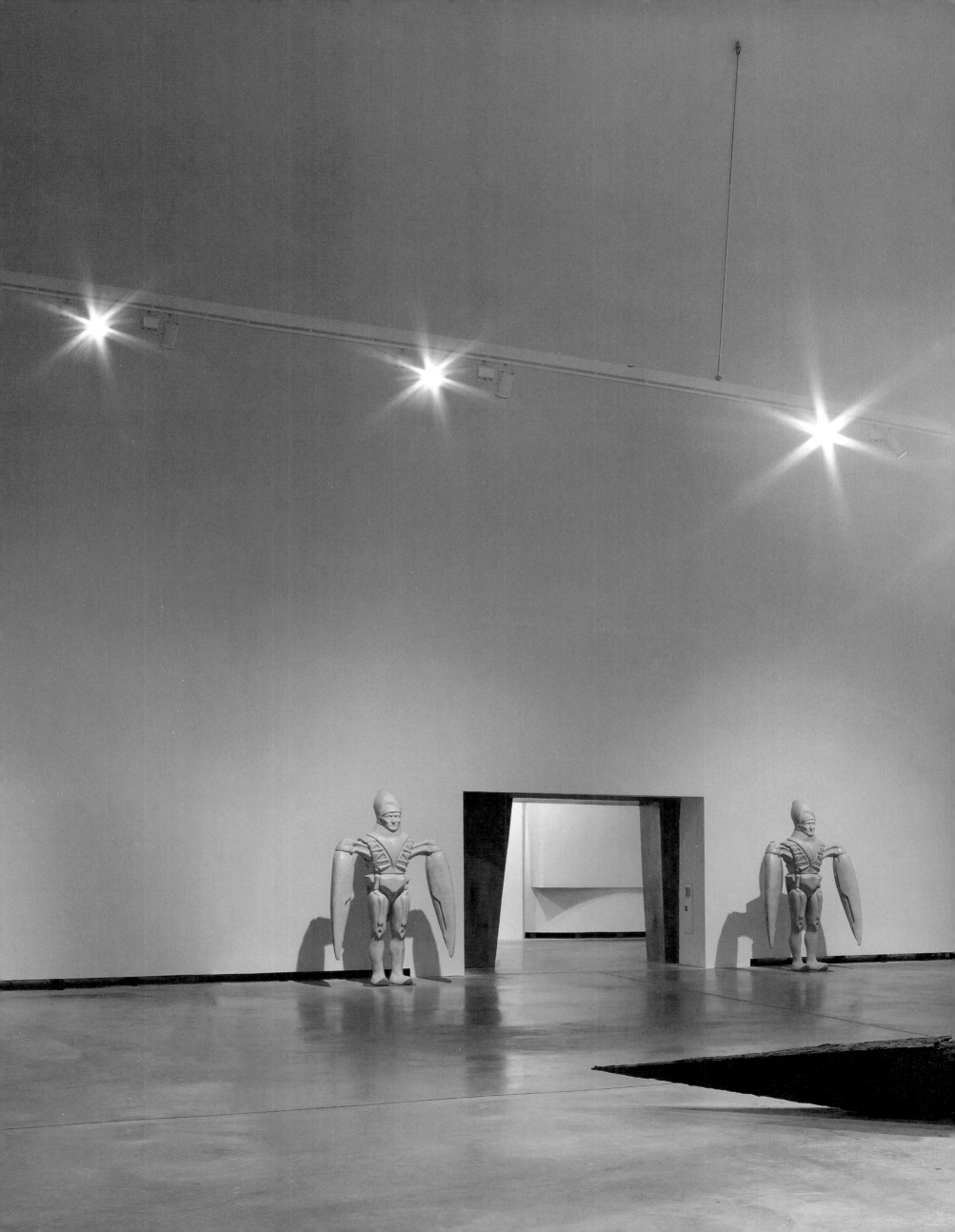

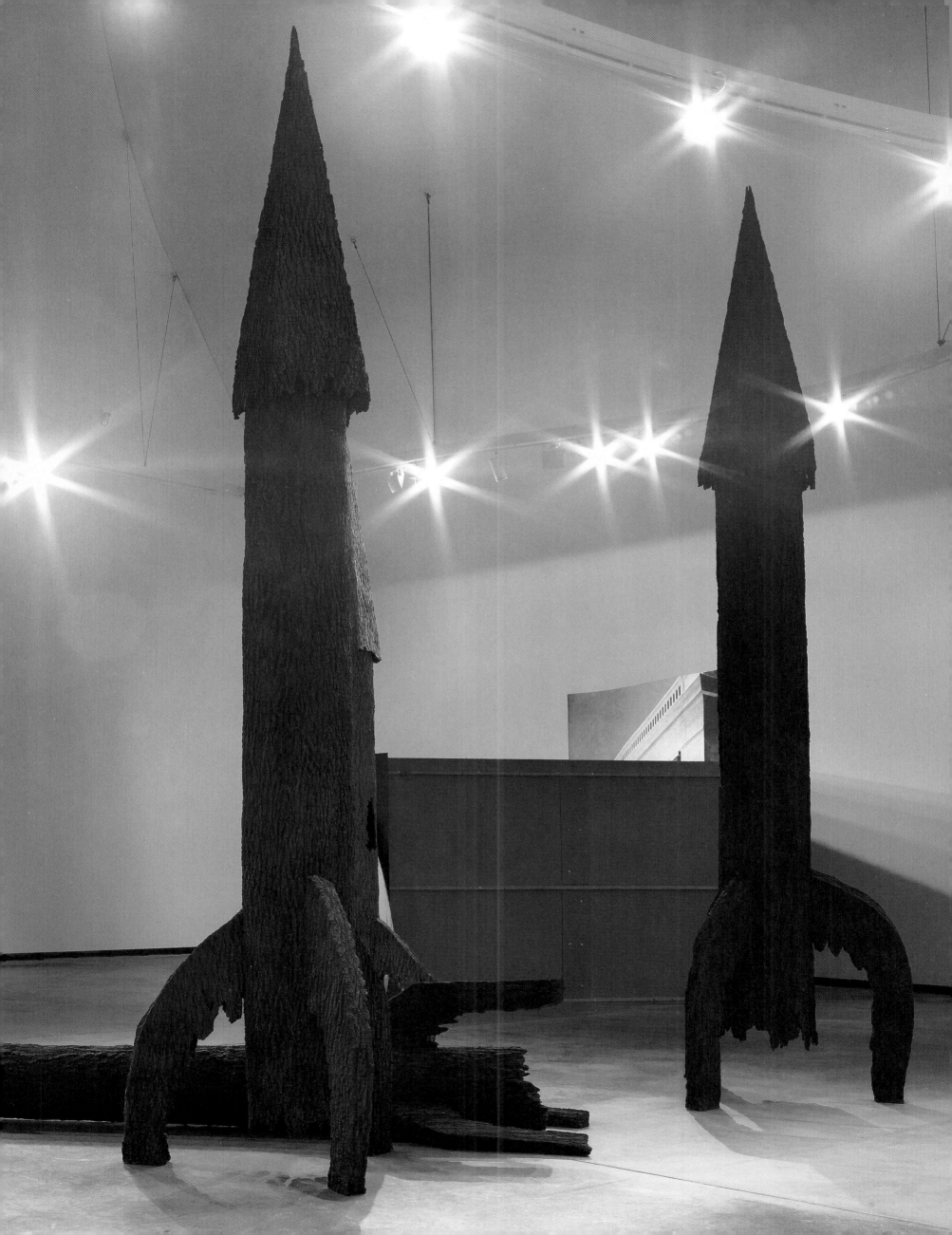

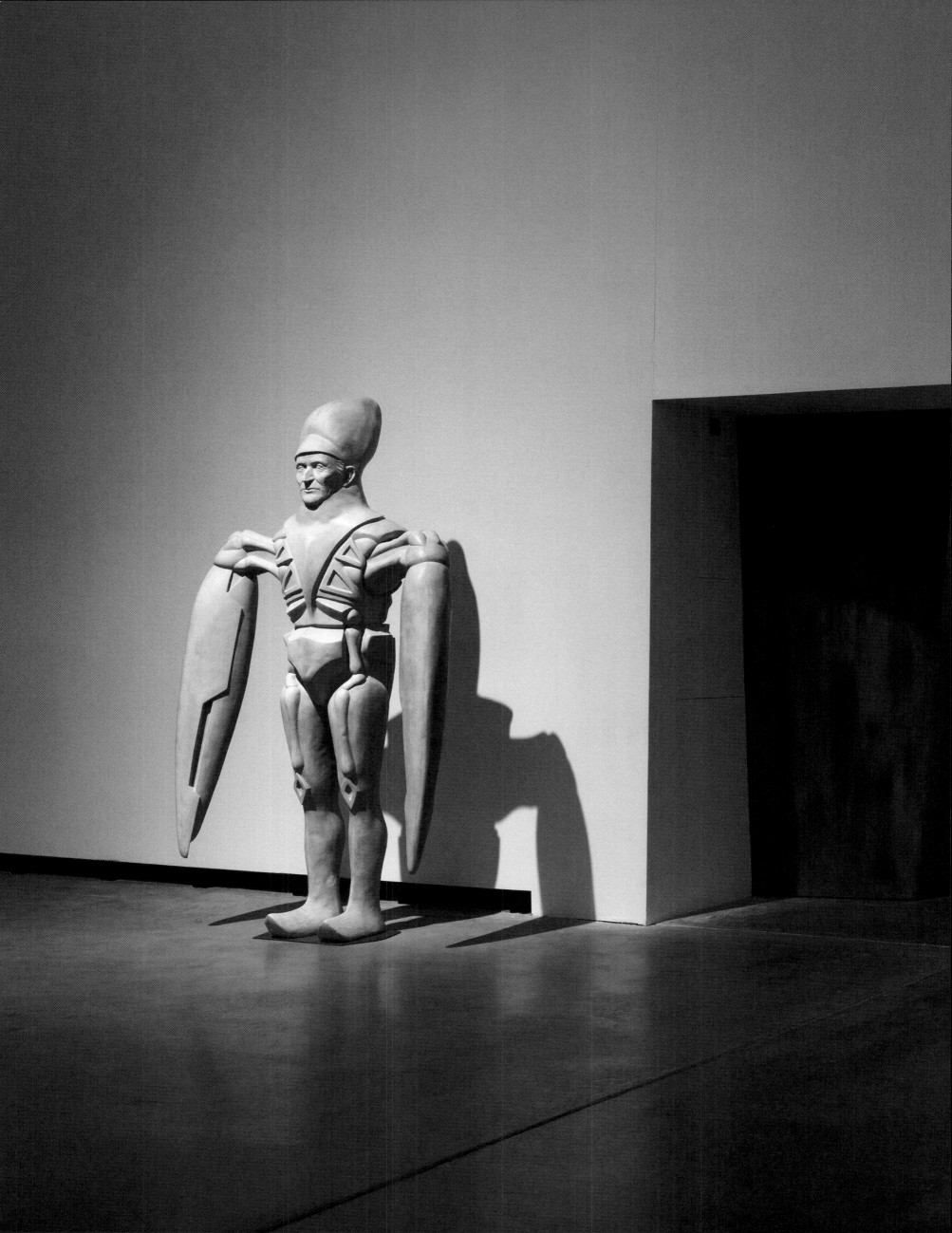

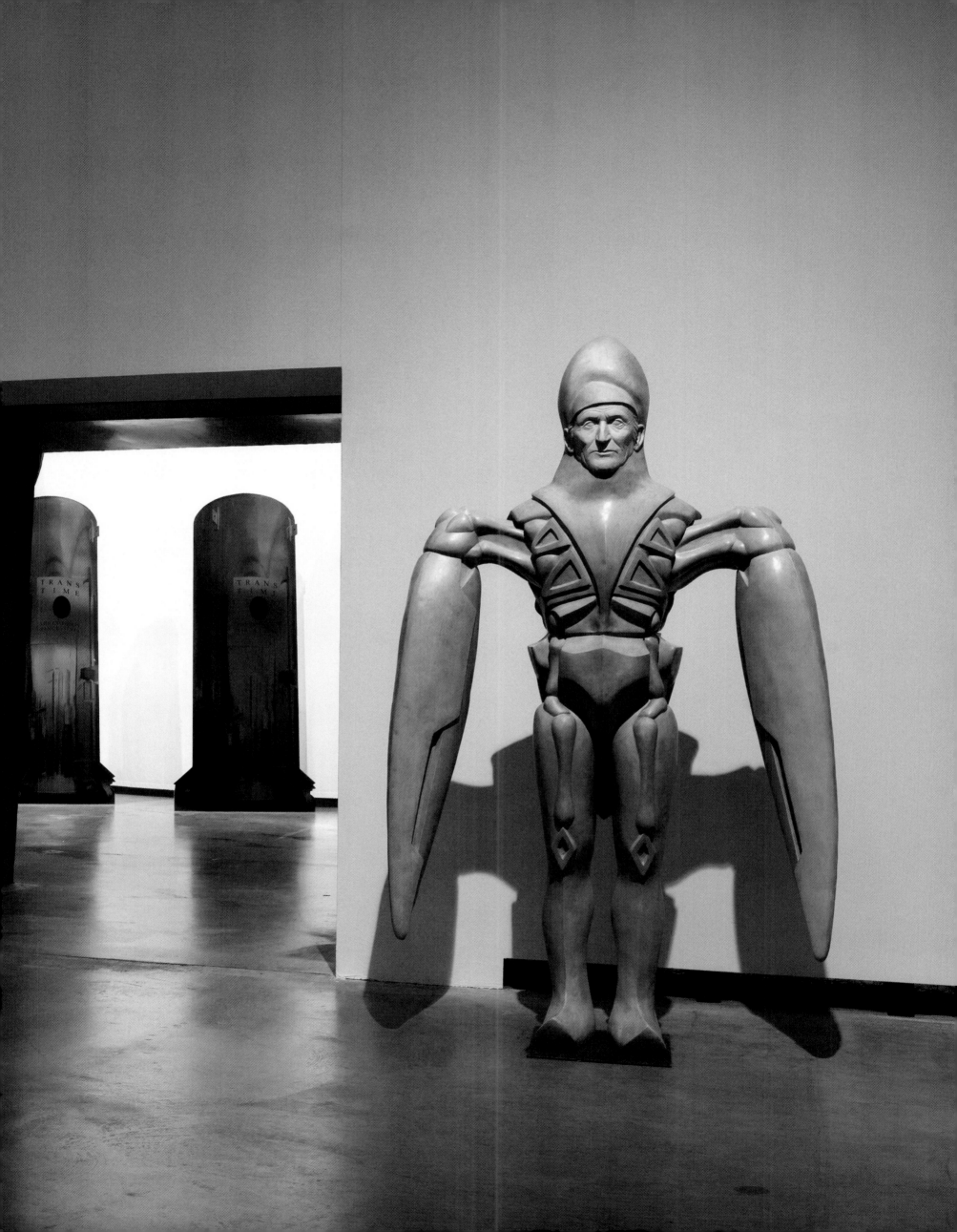

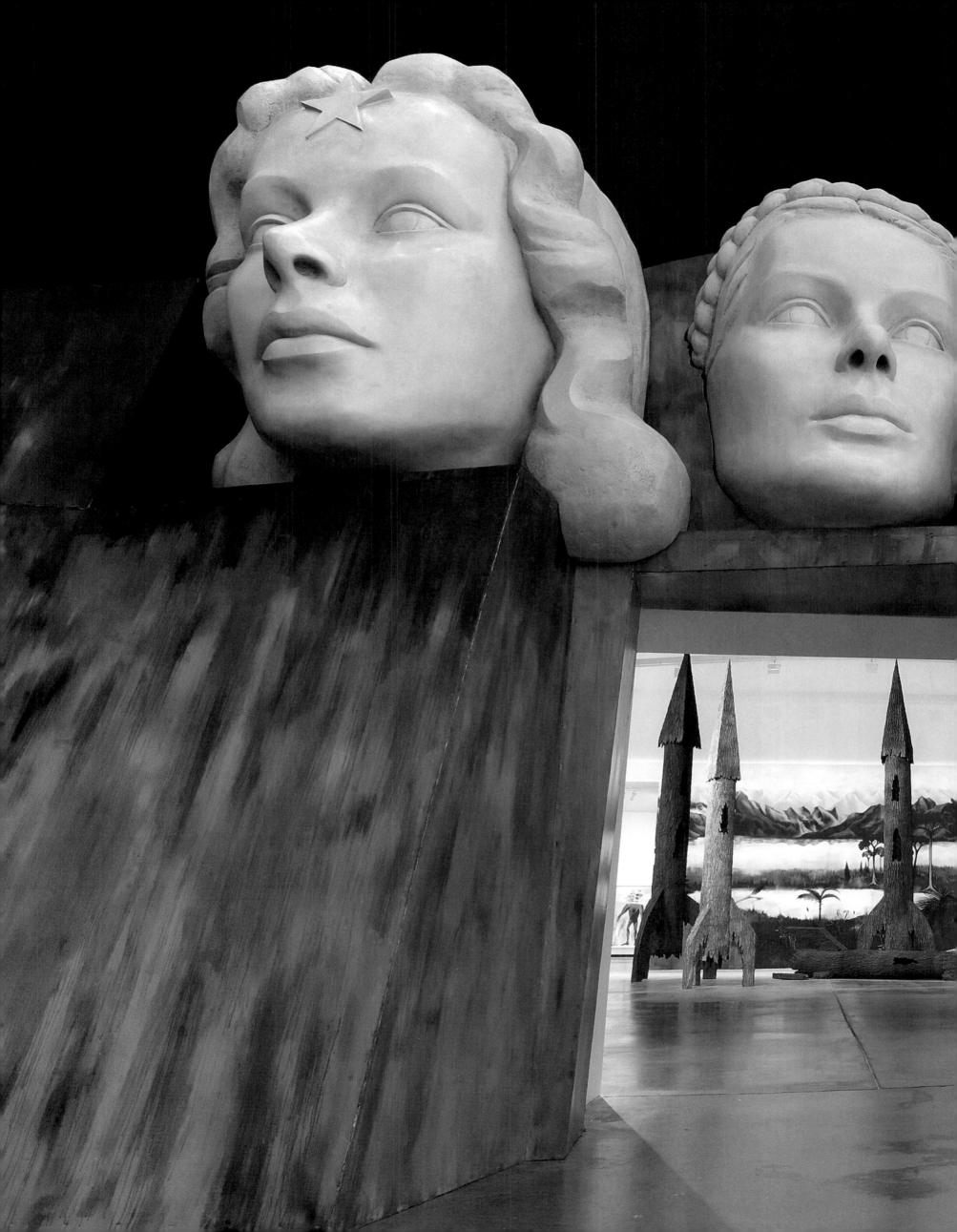

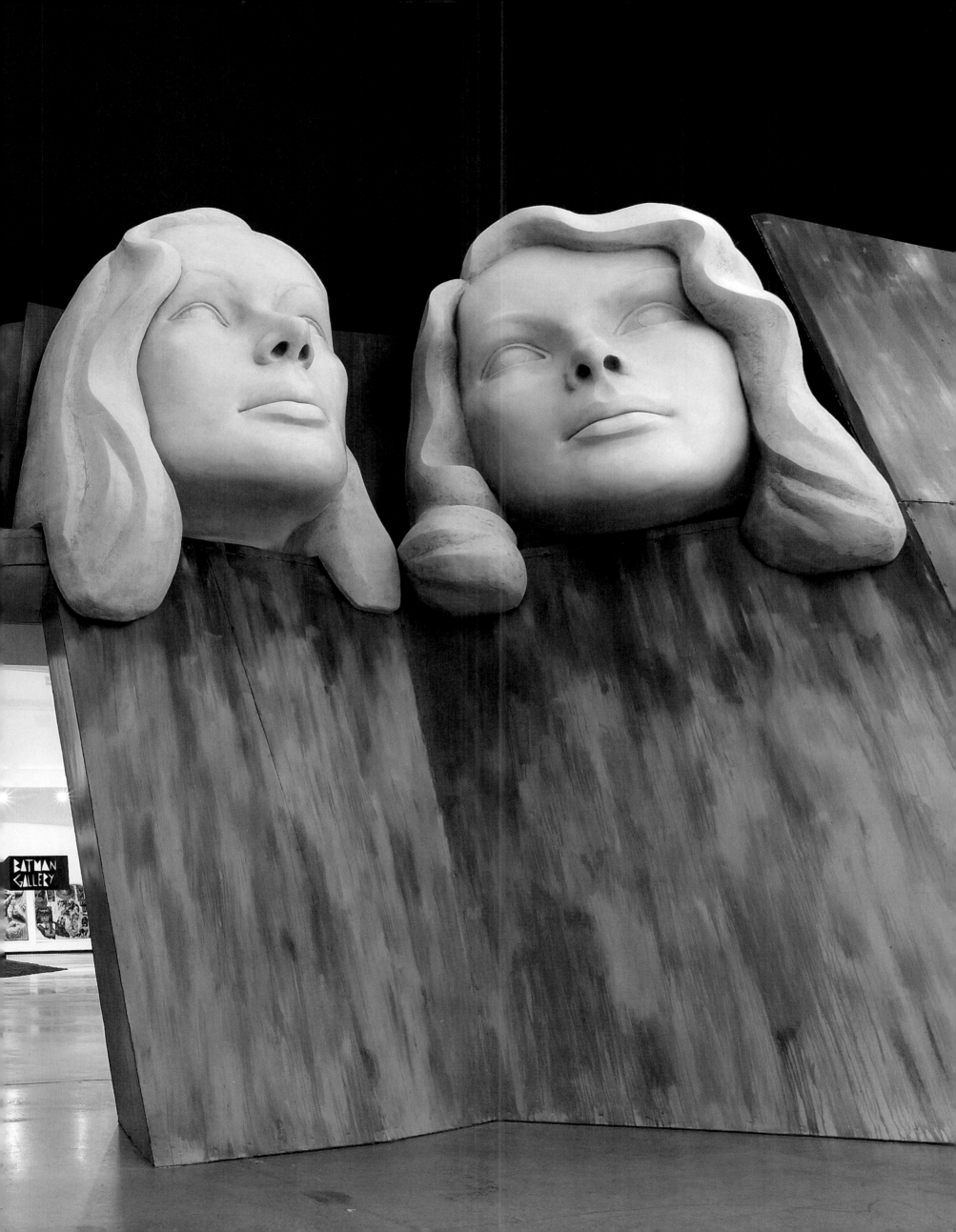

DER LANGE SCHATTEN DER OXYMORISCHEN ZEIT

Lorenzo Benedetti

Es gibt eine Grenze, die man überschreiten muss, um die Arbeit von Andreas Hofer zu erfahren. Diese Grenze wird konstruiert durch die Spannung aus verschiedenen Elementen und Perspektiven der Realität. Überschreitet man diese Grenze, wird man gewahr, dass alles einer Sprache entspringt, die Zeit und Raum mit anderen Dimensionen durchzieht: Sie eröffnen ein von unfasslichen Wesen bevölkertes Zwischenreich, die das Bild des Helden, des Mythos, des abscheulichen Monsters heraufbeschwören. Mit großer Leichtigkeit verbindet der Künstler die Wirklichkeit mit scheinbar endlosen Parallelwelten, mit den fremden Gesetzen und Erfahrungen der Zeitreise und mit einer unberechenbaren Spiegelung unserer Erinnerung.

Die Präzision alles zu erzählen, selbst in den kleinsten Details, entführt uns in eine Welt der Science-Fiction, die Hofer als wesentliche Inspirationsquelle dient. Vergangenheit und Zukunftsvision, Utopie und Dystopie, Uchronie und Literatur: Zahlreiche Verweise entstammen einem Genre, das unsere Fantasie mit Helden und Antihelden einer anderen Zeit erfüllt oder in andere Welten entführt.

Hofer liegt weniger daran, verschiedene Zeiten zu vereinen, als eine zeitlose Dimension zu konstruieren und zu erkunden. Gerade die Abwesenheit der gewohnten Zeitgesetze macht deutlich, dass alles gleichzeitig möglich und fiktiv ist: das Befragen einer unmöglichen Vergangenheit in einer unrealisierbaren Zukunft, die Vision eines möglichen, wiewohl unwahrscheinlichen Szenarios, die Annahme, dass ein Gerüst aus Querverweisen dazu beitragen kann, neue Wege zu suchen, die uns letztlich an genau die Orte führen, an denen alles von vorn beginnt. In gewissem Sinne gibt es in Hofers Werk nichts Gegenwärtigeres als die Infragestellung der Begrenzung unserer Gegenwart.

Die Ausstellung *The Long Tomorrow* zeigt einige der wichtigsten Installationen des Künstlers aus den letzten Jahren. Gleich am Eingang stellt Hofer die gemeinsame Dimension sämtlicher Ausstellungsstücke heraus, indem er den Rundgangsbeginn in das Innere seiner Monumentalplastik *Phantom Abstraction* (2006) verlegt, in der er die steinernen Köpfe der Präsidenten von Mount Rushmore durch die Porträts der vier einstigen Hollywood-Diven Hedy Lamarr, Frances Farmer, Veronica Lake und Gene Tierney ersetzt. Der künstlich-metallene Unterbau, auf dem die vier monumentalen Büsten stehen, erinnert an Raumschiffe auf intergalaktischem Kurs. Schon in diesem ersten Werk spiegelt sich Hofers Streben nach einer Dimension, in der Raum und Zeit, zu einer einzigen Vision vereint, auf einer parallelen Koordinate liegen, allerdings mit dem klaren Ziel, durch Bekanntes neue Welten zu erschaffen und den Betrachter in eine innere Welt zu entführen. Durch die Blickachse vom Eingang aus treten gleich mehrere Werke in einen gemeinsamen Dialog.

Von Anfang an stehen Hofers Installationen mit Frank Gehrys Räumen in einer Beziehung. Die verzerrten Volumen und die extreme formale Plastizität, die Hofer in seinen Werken charakterisiert, finden sich in der Architektur des Museums wieder. Dies wird vor allem in Werken wie *Batman Gallery* (2004) deutlich, wo der Gegensatz von monumental und zerbrechlich, mehrdeutig und aberwitzig das Zusammenspiel der Materialien bestimmt. In seiner kleinen Galerie stellt uns der Künstler vor die Tautologie eines Ausstellungsraumes in einem Ausstellungsraum, womit er die Architektur zur Kunst erklärt und die Aufmerksamkeit für die gleichsam zweifach ausgestellten Werke erhöht.

Häufig wird der Betrachter mit Objekten konfrontiert, die aus äußerst ungleichen Elementen bestehen – wie einer Speer'schen Architektur mit einer Statue von John Wayne: Gleich einer dreidimensionalen Collage oder einem

raumzeitlichen Sog macht die Installation *Circus City 4419* (2004) diesen verdichteten, komprimierten Raum erfahrbar. Die Collagetechnik kommt im Werk des Künstlers immer wieder zum Tragen, ob in herkömmlicher Form oder als ausdrückliches Mittel der Dekontextualisierung. Die unterschiedlichsten Elemente fügen sich so zur einzigartigen Welt Andreas Hofers zusammen. Immer wieder bedient sich der Künstler der traditionellen Collage, um mehrere Dimensionen zu einer einzigen verschmelzen zu lassen. Die zeitliche Collage, in der sich diverse historische Zeiten zu einer Zeit zusammenfügen, wird ebenso wie die schrittweise Dekontextualisierung durch eine zusätzliche, räumliche Dimension erhöht.

Den Zenonischen Paradoxien zufolge ist die Wirklichkeit des Jetzt nichts als Einbildung. Streng genommen belegen sie allem Anschein zum Trotz die Unmöglichkeit der Vielfalt und der Bewegung. Diese Illusionen oder Visionen finden im zentralen Werk der Ausstellung *The Long Tomorrow* ihren konkreten Niederschlag. Wie ein vierteiliger Wald erhebt sich *Wooden Spaceships* (2007) in der Mitte des Raumes und führt uns die für Hofers Werk maßgebende wandelbare Identität der Dinge vor Augen. Eine dreifache Identität scheint sich der Skulpturen zu bemächtigen. Als Bäume, Kirchtürme, Raketen schaffen sie eine Beziehungsstruktur, die unser Zeitgefühl außer Kraft setzt. Das Material Baumrinde und der typische braune Holzton stellen die drei Füße der Raketenstruktur in Frage, und nimmt man die winzigen, in unterschiedlicher Höhe befindlichen Spitzbogenfenster unter den kirchturmartigen Bedachungen hinzu, so ergibt sich ein zwischen Mehrdeutigkeit und Widersinn schwankendes Zusammenspiel. Drei Elemente sind zu einem verschmolzen, und keines kann für sich selbst stehen, da es zugleich für ein anderes steht. Ein Spiel aus Verweisen und Dekontextualisierungen, aus Axiomen und Deterritorialisierungen.

Die Deterritorialisierung ist ein wesentliches Thema in Hofers Werk. Ein riesiges Landschaftsbild an der Mittelwand steht für eine doppelte Verfremdung. Zum einen eine zeitliche, da die gezeigte Landschaft nichts mit der heutigen Welt zu tun hat. Sie führt in die prähistorische Welt der Dinosaurier oder könnte die Vision einer Zukunft sein, in der alles wiedersteht. Die zweite betrifft den Ort Museum. Das große Wandbild funktioniert wie ein didaktisches Diorama, im Stil an die Landschaftsdarstellungen eines Naturkundemuseums angelehnt.

Immer wieder treffen wir in Hofers Werk auf einen Abstraktionsprozess, der sich entsprechend der wörtlichen lateinischen Bedeutung des Wortes ›abstrahere‹, wegziehen, auf die Verschiebung, die Entlokalisierung bestimmter Elemente konzentriert. Dabei orientieren sich die abstrakten Momente und Fragmente häufig an Malewitsch, einem der bedeutendsten Mentoren der zeitgenössischen Kunst. Diese Herangehensweise an das Abstrakte kommt in der Installation *Nova Dreamer* (2004/05) besonders stark zum Ausdruck: das absolute Schwarz, der andere, entrückte, unbestimmte Raum, dem jegliche Verbindung zur Wirklichkeit fehlt.

Der Zeichnungskorpus *Peiner Block* (2002) – entstanden in Auseinandersetzung mit dem während des Nationalsozialismus äußerst erfolgreichen und später vergessenen Künstler Werner Peiner – thematisiert die Beziehungen zwischen (verdrängter) Geschichte und (idealisierter) Kunst. Die verschiedenartigen, unterschiedlich gerahmten Zeichnungen sind gleich einer Bildergalerie dreireihig gehängt. Gerade weil sich die Künstlerbiografie Peiners einer linearen Chronologie der Kunstgeschichte widersetzt, rückt Hofer ihn in den Mittelpunkt. Seine Vision stellt die Geschichte als Abfolge komplexer Ereignisse heraus, die sich nicht auf den Horizont einer herrschenden Chronologie reduzieren lassen. Hofer defragmentiert die Geschichte, er hebt sie auf eine neue historische Ebene und schafft einen Ort, an dem es keine Geschichte gibt, an dem kein Datum existiert, sondern nur eine Reihe von Fiktionen und Nicht-Fiktionen, die das Gewesene mit dem Zukünftigen verschmelzen lassen.

Mehrere Banner bedecken die gesamte Rückwand des Museums. Ihre in Größe und Aufhängung stark an Wandteppichen orientierte Struktur stellt einen dialektischen Bezug zwischen der Innerlichkeit der Collage und der Aggressivität des Werbeplakats her. Eine endlose Collage, die weit entgegengesetzte Sachverhalte zusammenführt und die Zerstückelung der Zeit, der Geschichte, der kulturellen Strukturen auf einen Nenner bringt. Bei Hofer kann alles zu einer endlosen Darstellung der Konfrontation extrem unterschiedlicher Realitäten werden, in der die Unvereinbarkeit der Elemente in eine oxymorische Zeit mündet.

THE LONG SHADOW OF OXYMORONIC TIME

Lorenzo Benedetti

There is a boundary that one must cross in order to experience the work of Andreas Hofer. This boundary is formed by the tension between different elements of reality. If one crosses this boundary, one becomes aware that everything corresponds to its own language, disconnected from time and space. It is a universe populated by inconceivable creatures that conjures up the image of heroes, legends and repugnant monsters. Given the ease in which the artist creates these seemingly endless parallel worlds, and moves within their curious dimensions, it seems appropriate to speak of a typical Hofer universe.

The precision, to narrate, even in the finest detail, whisks us away into a world of science fiction, this being fundamental inspiration for Hofer. Visions of the past and the future, utopia and dystopia, uchronia and literature: numerous references emanating from a genre that conforms to our fantasy of heroes and antiheros from another time, or whisks us away to another world.

Rather than uniting different times, Hofer is interested in creating timeless dimensions. It is the absence of time in particular that makes everything seem possible, and yet fictitious at the same time: the questioning of an impossible past in an infeasible future, the envisioning of a possible, though improbable scenario, the presumption that a framework made up of cross-references can play a part in finding new paths that lead us to the very places where it all begins again. In a sense, the most contemporary aspect in Hofer's work is the challenging of the boundaries of the here and now.

The exhibition, *The Long Tomorrow,* displays some of the artist's most important installations of recent years. Directly at the entrance, Hofer displays similar dimensions of his numerous exhibition pieces by routing the beginning of the exhibition through the interior of his monumental sculpture, *Phantom Abstraction* (2006), in which he replaces the stone heads of the presidents on Mount Rushmore with portraits of four former Hollywood divas: Hedy Lamarr, Frances Farmer, Veronica Lake, and Gene Tierney. The artificial metal substructure on which the four monumental busts stand is reminiscent of space-ships set on an intergalactic course. Already reflected in this first work is Hofer's pursuit of a dimension in which space and time are unified in a vision where they lie on parallel coordinates, however with a clear objective: create a new world by using the known, and whisk the observer into an inner world. Several works enter into dialogue, within the line of sight from the entrance.

Hofer's installations and Frank Gehry's spaces are in harmony with each other from the beginning. The distorted volumes and the extreme formal plasticity that Hofer characterizes in his work are echoed in the museum's architecture. This is most visible in works like *Batman Gallery* (2004), where the contradiction between monumental and delicate, ambiguously and ludicrously defines the interplay of materials. In his small gallery, the artist makes the tautology of an exhibition space in an exhibition space apparent, whereby he declares the architecture art and draws our attention to the dual exhibition of works, so to speak.

The observer is often confronted with objects that are made up of extremely dissimilar elements like an architectural work of Albert Speer with a sculpture of John Wayne. Akin to a three-dimensional collage or a spatiotemporal maelstrom, the installation *Circus City 4419* (2004) makes the experience of this compressed, condensed space possible. Collage technique appears again and again in the work of the artist, whether in conventional form, or as an explicit means of

decontextualization. In this way, the most diverse elements come together to form the unique world of Andreas Hofer. The artist uses traditional collage time and again, to melt several dimensions together into one. The temporal collage in which many historical times fuse together, is heightened by an additional spatial dimension, as is the incremental decontextualization of the piece.

According to Zeno's paradoxes, the reality of now is nothing but an illusion. Strictly speaking, regardless of all appearances, they prove the impossibility of diversity and movement. These illusions or visions are implemented in the central work of the exhibition, *The Long Tomorrow*. Like a four-part forest, *Wooden Spaceships* (2007) rises up in the middle of the space and demonstrates the changeability of the identity of things, a decisive factor in Hofer's work. The sculptures seem to be possessed by three identities. As trees, church towers and rockets, they create a structure of relation that suspends our sense of time. The tree bark material and the typical brown wood tone, cause us to question the three feet of the rocket structure. Put that together with the tiny lancet windows, found at different heights under the steeple-like roofs, and the result is an interaction wavering between ambiguity and nonsense. Three elements are fused into one, where no one element can stand alone, as it stands for another at the same time. It is a game comprised of references and decontextualizations, of axioms and deterritorializations.

Deterritorialization is an important theme in Hofer's work. A huge, primeval landscape on the middle wall reflects a double estrangement. First, it is an estrangement from time seeing that the presented landscape has nothing to do with the world today. It could be from the time of the dinosaurs or be the educational décor of a natural history museum, but it could also be a vision of a future where everything rises again. The second estrangement concerns the location: a museum. The large mural functions as a diorama, which is stylistically reminiscent of the landscape portrayals used in natural history museums.

In Hofer's work we are continually confronted with a process of abstraction that, in correspondence with the Latin meaning of the word ›absrahere‹, to pull or draw away, concentrates on the removal and delocalization of certain elements. Thereby, the abstract moments and fragments are geared towards Malevitsch, one of the most significant mentors of contemporary art.

This approach to the abstract is especially noticeable in the installation *Nova Dreamer* (2004/05): the absolute black, the other, disconnected, indefinite space, that lacks any connection to reality.

The body of drawings entitled *Peiner Block* (2002) arose out of the examination of the artist Werner Peiner, who was very successful during National Socialist rule, but was later forgotten. The body of work deals with the relationship between (repressed) history and (idealized) art. The drawings are all framed differently and hang in rows of three, as if in a picture gallery. Because Peiner's artist biography defies the linear chronology of art history, Hofer makes him a central focus. His vision exposes history as a result of a succession of complex incidents that cannot be reduced to the horizon of a dominant chronology. Hofer defragments history. He raises it to a new historical level and creates a place without a history, where no date exists, but only a succession of fictions and non-fictions that allow what has already happened and what has yet to happen to melt together into one.

Several banners cover the entire back wall of the museum. In their size and the manner in which they have been hung, they are reminiscent of tapestries, and establish a dialectic relationship between the inwardness of collage and the aggressiveness of billboards. It is an endless collage, which unites opposing issues, and finds a common denominator between the fragmentation of time, history, and cultural structures. With Hofer, everything can become an endless representation of the confrontation of extremely different realities, in which the incompatibility of elements opens out into an oxymoronic time.

LA LUNGA OMBRA DEL TEMPO OSSIMORO

Lorenzo Benedetti

Esiste una frontiera che bisogna attraversare per scoprire l'opera di Andreas Hofer. Una frontiera formata da una tensione dei diversi elementi della realtà. Appena varchi quella soglia ti accorgi che tutto fa parte di un unico linguaggio, dove il tempo e lo spazio rimangono indistinti. Un universo popolato da creature incredibili che richiamano la figura dell'eroe, del mito, del mostruoso subumano. Possiamo parlare di uno specifico universo nell'opera di Hofer proprio per la capacità dell'artista di costruire quella continuità di spazi paralleli che non sembrano finire mai, ma il cui passaggio attraverso queste dimensioni diverse riesce estremamente facile all'artista.

Quella precisione nel raccontare tutto anche nei piccoli dettagli ci porta a vivere in un mondo fantascientifico, elemento fondamentale di molte delle ispirazioni di Andreas Hofer. Storia e fantascienza, utopia e distopia, ucronia e letteratura: molti riferimenti vengono da un genere di letteratura che ha visto la fantasia popolarsi di eroi e antieroi in altri tempi o in mondi paralleli.

La ricerca di Hofer non si focalizza nel mettere insieme tempi diversi, ma di creare una dimensione senza tempo. L'assenza del tempo è il punto di riferimento che mette in evidenza come tutto sia contemporaneamente possibile, rimettere in questione un passato impossibile in un futuro irrealizzabile. Immaginare uno scenario possibile ma improbabile, pensare che una struttura a riferimenti incrociati possa collaborare nell'escogitare nuove traiettorie per poi andare ad attivare proprio questi luoghi in cui tutto rinasce. In un certo senso si può dire che nell'opera di Hofer non ci sia niente di più contemporaneo che cambiare i parametri dell'hic et nunc.

The Long Tomorrow è una mostra in cui sono esposte alcune delle installazioni più importanti realizzate dall'artista negli ultimi anni. Già dall'ingresso della mostra Hofer vuole creare un percorso che mette tutti gli elementi esposti in una unica dimensione nel creare l'inizio della mostra all'interno della monumentale opera *Phantom Abstraction* (2006) che riprende la tipologia del Mount Rushmore, ma al posto dei presidenti sono ritratte quattro dive di Hollywood, Hedy Lamarr, Frances Farmer, Veronica Lake, e Gene Tierney, famose attrici di altri tempi. Questi ritratti monumentali sono poggiati su di una struttura il cui finto metallo ricorda astronavi in rotte intergalattiche. Già in questa prima opera ci troviamo di fronte ad un atteggiamento dell'artista di costruire una dimensione in cui spazio e tempo si trovano su di una coordinata parallela, entrambe all'interno di una unica visione, ma con il chiaro intento di costruire attraverso mezzi conosciuti mondi paralleli e di invitare lo spettatore all'interno di un mondo interiore. Dall'ingresso viene costruita una prospettiva che mette insieme diverse opere creando una diagonale che mette in un unico dialogo diverse opere.

Sin dall'inizio una sintonia armonica si crea tra le opere di Hofer e lo spazio di Frank Gehry, soprattutto nella relazione tra le forme nello spazio. La deformazione dei volumi che l'artista caratterizza nelle sue opere si trovano spesso anche nell'architettura del museo. Un eccesso della plasticità formale, è infatti un elemento che accomuna entrambi. Questa analogie delle forme è visibile in particolar modo quando Hofer realizza delle strutture come la *Batman Gallery* (2004), in cui il gioco dei materiali si sviluppa contrapponendo il monumentale con il fragile, l'ambiguo con l'assurdo. Nella piccola galleria l'artista ci pone di fronte un processo tautologico di creare uno spazio espositivo all'interno di un altro spazio espositivo, facendo diventare arte l'architettura e di aumentare l'attenzione alle opere doppiamente esposte.

Spesso ci troviamo a doverci confrontare con elementi molto distanti come le architetture di Albert Speer accanto a una statua di John Wayne. L'opera *Circus City 4419* (2004) evidenzia proprio questo spazio compattato e compresso, come se fosse un collage tridimensionale o una vertigine spaziotemporale. Il valore del collage si

sviluppa in diverse situazioni, dalla tradizionale tecnica fino ad un uso che porta avanti uno degli effetti più potenti del collage ovvero un processo di decontestualizzazione. Gli ingredienti più diversi si uniscono per poi crearne il mondo unico di Andreas Hofer. La tecnica del collage, in questo modo, gioca un ruolo determinante nell'opera dell'artista. Il collage tradizionale compare spesso, ma viene inteso da Hofer anche come un modo per inserire più dimensioni in una sola. Il collage temporale, in cui diversi tempi storici vengono fusi in uno solo, e ovviamente anche il processo di decontestualizzazione viene fatto accelerare dalla creazione di spazi.

Secondo i paradossi di Zenone la realtà del presente è meramente un'illusione. Alcuni paradossi che dimostrano, a rigor di logica, l'impossibilità della molteplicità e del moto, nonostante le apparenze della vita quotidiana. Queste illusioni o visioni sono chiaramente definite nell'opera centrale nello spazio che è un perno della mostra *The Long Tomorrow. Wooden Spaceships* (2007) è come una foresta di quattro elementi che si ergono al centro dello spazio. Questa opera mostra un aspetto importante dell'artista sulla identità variabile degli elementi. Una triplice identità sembra impadronirsi delle sculture. Degli alberi, delle torri, dei missili, creano una struttura di relazioni che mettono fuori causa la nozione del tempo. La materica corteccia con il colore classico marrone del legno sono caratteristiche che mettono in discussione i tre piedi da dove si posa la struttura missilistica e le piccole finestre ogive che si trovano a diversi livelli con il tetto tipico da campanile sviluppano un intreccio tra l'ambiguo e l'impossibile. Qui tre elementi fusi in uno e nessuno dei tre trova la propria identità dal momento che ne deve ospitare un altro. Un gioco di rimandi e decontestualizzazioni, di assiomi e deterritorializzazioni.

E sulla deterritorializzazione Hofer gioca un capitolo fondamentale nella propria opera. Nella parete centrale una grande immagine di un paesaggio primordiale ci indica un doppio spostamento: uno temporale in quanto l'immagine ci fa confrontare con un paesaggio non contemporaneo a noi. Forse riconducibile al tempo dei dinosauri, ma forse anche un presentimento di un futuro che rispecchia una nuova era in cui tutto sembra ricominciare nuovamente. Il secondo spostamento si riflette sul contesto del museo. La grande pittura murale sembra funzionare come un diorama didattico che riprende stilisticamente le immagini dei musei di scienze naturali.

Spesso nell'opera di Hofer ci troviamo di fronte un processo di astrazione la cui definizione in latino ‹abstrahere› è scostare indica un processo che è frequente in Hofer, di scostare alcuni elementi, di delocalizzare. L'astratto viene spesso rievocato soprattutto attraverso il grande mentore del movimento nell'arte contemporanea Malevič. Tutto questo lavoro sull'astratto è percepibile nell'opera installativa *Nova Dreamer* (2004/05). Il nero dell'assoluto lo spazio altro, lontano indistinto non riconducibile al reale.

Il corpus di disegni intitolati *Peiner Block* (2002), deriva da una rivisitazione dell'artista Werner Peiner, che ebbe molto successo durante il periodo del nazismo e poi dimenticato. Il ciclo di opere si confronta con il rapporto tra storia (repressa) e arte (idealizzata). La varietà dei disegni viene installata a modo di quadreria in tre file con cornici diverse. Peiner viene indicato da Hofer proprio per quella sua dinamica non lineare, non conforme allo svolgersi degli eventi come la storia dell'arte ci racconta. Una visione che prende in esame la storia come una serie di eventi più complessi e non semplificabili in una linea univoca. Questo atteggiamento di defframmentare la storia, per poi trasportarla in un altro momento storico, o meglio trovare un luogo in cui la storia sia totalmente assente, un luogo in cui non è possibile trovare nessuna data, ma solo una serie di eventi che fondono l'effimero con il reale.

Una serie di banners coprono totalmente la parete di fondo del museo. La loro struttura crea un rapporto dialettico tra l'intimismo del collage e l'aggressività del cartellone pubblicitario che come risultato ha una forte somiglianza, sia per le dimensioni, che per come viene appeso, all'arazzo. Un collage infinito che crea una sintesi tra contesti molto distanti tra loro, porta l'unità nella frammentazione del tempo, della storia e di una struttura culturale. Nel processo adottato da Hofer tutto può diventare una infinita rappresentazione di un confronto tra diverse realtà in cui l'incompatibilità degli elementi crea un tempo ossimoro.

Index

Peiner Block 2002
div. Materialien auf Papier
45 Blatt, diverse Formate
Galerie Guido W. Baudach,
Berlin

Old Beginning 2004
Holz, Karton, Epoxydharz
271 × 484 × 30 cm
Friedrich Christian Flick
Collection

Bizarro World 2007
Bedruckter Karton und
Styroporkugel
50 × 50 × 50 cm, ø 8 cm
Museum Marta Herford

Babylon / Nevada 2001 / 2005
Plastikfiguren, Holz,
Öl auf Holz
2-teilig, 43 × 125 × 13 cm,
54,5 × 124 cm
Sammlung Würth

The Living Tribunal 2007
Acryl auf Leinwand
220 × 300 cm
Besitz des Künstlers

Mädchen von Morgen 2007
Acryl auf Leinwand
220 × 300 cm
Besitz des Künstlers

Nova Dreamer 2004 / 2005
div. Materialien
340 × 400 × 600 cm
Courtesy der Künstler und
Galerie Guido W. Baudach,
Berlin

*Trans Time Life Extension
(since 1930)* 2006
Digitaldruck auf Folie
auf Karton
2-teilig, je 240 × 110 × 35 cm
Galerie Guido W. Baudach,
Berlin

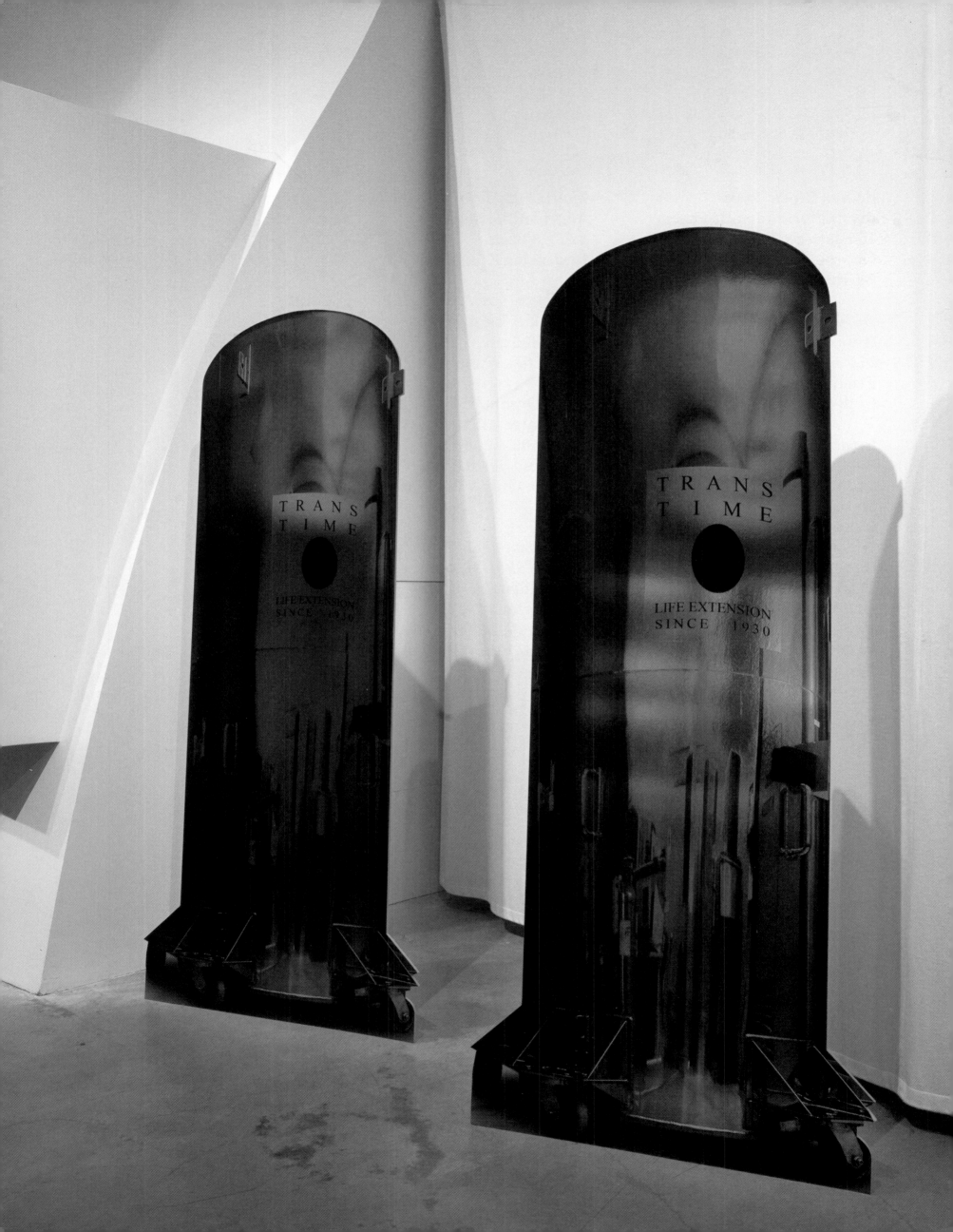